普通高等学校"十四五"规划数字媒体艺术与动画专业案例式系列教材

影视动画场景设计

ANIMATION SCENE DESIGN

涂先智　编著

中国·武汉

内容简介

本书综合数字媒体艺术与动画领域的理论研究者和实践创作者的优秀成果，结合编者近年的教学实践，将电影理论、设计理论、美术理论融汇于教学内容，引用经典影视动画案例，理论联系实际，由浅入深地探索影视动画场景设计理论和创作方法。

图书在版编目（CIP）数据

影视动画场景设计 / 涂先智编著 . — 武汉：华中科技大学出版社，2021.7
ISBN 978-7-5680-7360-8

Ⅰ.①影… Ⅱ.①涂… Ⅲ.①动画片-背景-造型设计 Ⅳ.① J954

中国版本图书馆CIP数据核字(2021)第139171号

影视动画场景设计

Yingshi Donghua Changjing Sheji

涂先智　编著

策划编辑：	金　紫
责任编辑：	陈　忠
封面设计：	原色设计
责任监印：	朱　玢
出版发行：	华中科技大学出版社（中国·武汉）　　电话：（027）81321913
	武汉市东湖新技术开发区华工科技园　　邮编：430223
录　　排：	华中科技大学惠友文印中心
印　　刷：	湖北新华印务有限公司
开　　本：	880mm×1194mm　1/16
印　　张：	10
字　　数：	324 千字
版　　次：	2021 年 7 月第 1 版第 1 次印刷
定　　价：	59.80 元

本书若有印装质量问题，请向出版社营销中心调换
全国免费服务热线：400-6679-118　竭诚为您服务
版权所有　侵权必究

编委会名单

涂先智 贺 雯 王 柯 熊 巍 李雷鸣
刘 炜 辛 珏 陈国文 谭嘉慧

前言
Preface

影视动画场景设计在影视动画创作中至关重要，是整部作品成败的关键，然而目前理论界对它的重视度不足，学术探讨和理论建构也不充分，导致诸多相似的概念模糊不清、设计理论不系统、教学方法不科学的现象。一部分院校的影视动画场景设计课程的教学内容从传统美术和风景绘画课程发展而来，课程重绘画技术训练而轻设计创新思维的引导，重空间布局设计教学而轻剧情分析，所以培养的学生画技出众却缺乏创作能力；另一部分院校的教学过分模仿欧美、日、韩风格，缺乏对学生原创能力的培养，作品缺乏对本土文化的创新性发掘，学生缺乏史料调研和社会考察的经验，以及依据现有科学知识进行合理想象的能力，难以满足新时代中国动画产业发展对人才的新需求。

基于此，我们依托华南农业大学动画专业（广东省一流专业建设点、广东省战略新兴产业特色专业）开展了一系列的影视动画场景设计课程的创新改革与实践，此次的教学改革获得了教育部产学合作协同育人项目"'影视美术'教学内容和课程体系改革"（项目编号：201801187004）的支持。本课程共计48学时，由理论课、实践课和专业考察课组成，先修课程为导演基础、剧本创作、视听语言等专业基础课程，同步课程有分镜头设计、角色设计、原动画技法等专业核心课程，后修课程为动画短片创作类专业实践课程。

本书综合数字媒体艺术与动画领域的理论研究者和实践创作者的优秀成果，结合编者近年的教学实践，将电影理论、设计理论、美术理论融汇于教学内容，引用经典影视动画案例，理论联系实际，由浅入深探索影视动画场景设计理论和创作方法。内容如下：

第一章影视动画场景设计概述，厘清了场景设计相关概念，阐述了场景设计的特性、分类、功能、任务以及作为场景设计师的素养；

第二章场景设计前期考察，以设计理论为依据，阐述了场景设计的设计调研、设计洞察方法和常规的设计考察流程，帮助学生建立科学的场景设计方法；

第三章场景设计的整体构思，阐述了影视动画场景设计的整体构思方法，帮助学生建立整体设计思维，从整体造型、主题基调、艺术风格、设计的整体与细节四个部分展开；

第四章场景设计原理，融汇了影视理论、设计理论和美术理论相关知识，从镜头、景别、光影、空间、色彩、构成等角度分析各设计元素与影视场景设计的关系；

第五章道具设计，介绍了道具设计的分类和功能，阐述了影视动画场景中道具的设计方法；

第六章影视动画场景设计专项训练，针对场景设计中的重点、难点设计了专项训练内容，引导学生通过实践练习掌握科学的创作方法，解决场景设计创作中的重点和难点问题；

第七章影视动画场景专题设计，从历史题材、现实题材、神话题材、科幻题材、童话题材方面进行专题设计训练，分析经典案例，提炼设计要点，有针对性地培养学生的创作能力；

第八章影视动画场景设计案例解析，分析了经典影视动画作品场景设计创作案例，分享设计师的创作经验；

第九章影视动画场景设计作品赏析，展示了优秀设计师和学生创作的作品，以供读者赏析。

本书得以顺利编撰完成要感谢我的同事王柯、熊巍、辛珏、李雷鸣、刘炜、朱贺等老师以及广东省外语艺术职业学院的贺雯老师、西北师范大学敦煌学院的陈国文老师，感谢名动漫的张聪先生、《美食大冒险之英雄烩》影片的美术指导李炜畅先生、深圳晧泰网络科技苏国富先生，他们为本书提供了优秀的创作案例。华中科技大学出版社的金紫编辑、设计师陈仲明先生以及我的研究生谭嘉慧同学提供了多方无私的帮助，在此一并致谢。衷心感谢所有为本书出版付出了努力的朋友们。

我所任教的历届学生非常投入地参与了我的课程教学，为本书贡献了丰富的教学案例，主要呈现在本书的第六章、第七章、第九章中，这些案例有些是来自课堂的专项训练和专题设计课程习作，有些是同学们课后开展的动画创作项目。因书籍篇幅有限，还有一些案例无法在纸质书籍中全面展示，为方便读者查阅和学习，本书设有二维码供读者朋友们下载阅览。

由于时间仓促，本人能力有限，书中难免存在纰漏和不足，恳请各界学者、读者朋友批评指正。

<div style="text-align: right;">

涂先智

2021 年 5 月

</div>

目录
Contents

第一章　影视动画场景设计概述　1
第一节　场景设计概念　1
第二节　场景设计的特性　4
第三节　场景设计的分类　6
第四节　场景设计的功能　9
第五节　场景设计的任务　15
第六节　场景设计师的素养　17
本章参考文献及注释　18

第二章　场景设计前期考察　19
第一节　设计调研　19
第二节　设计洞察　22
第三节　设计考察流程　26
本章参考文献及注释　30

第三章　场景设计的整体构思　31
第一节　树立整体造型观念　31
第二节　根据主题确定基调　34
第三节　艺术风格的探索　35
第四节　场景设计的整体与细节　37
本章参考文献及注释　37

第四章　场景设计原理　38
第一节　画面构成　38
第二节　空间设计　46
第四节　透视　54
第五节　光影造型　60
第六节　景别　65
第七节　镜头　65
本章参考文献及注释　70

第五章　道具设计　71
第一节　道具的分类　71
第二节　道具的功能　73
第三节　道具设计方法　77
本章参考文献及注释　80

第六章　影视动画场景设计专项训练　81
第一节　场景写生训练　81
第二节　概念草图训练　84
第三节　空间设计训练　86
第四节　情感设计训练　91
第五节　功能设计训练　93

第六节 概念图绘制训练 95
本章参考文献及注释 99

第七章 影视动画场景专题设计 100
第一节 历史题材场景专题设计 100
第二节 现实题材场景专题设计 104
第三节 神话题材场景专题设计 109
第四节 科幻题材场景专题设计 111
第五节 童话题材场景专题设计 115
本章参考文献及注释 118

第八章 影视动画场景设计案例解析 119
第一节 《美食大冒险之英雄烩》场景设计解析 119
第二节 《幕灵》场景设计解析 127
本章参考文献及注释 130

第九章 影视动画场景设计作品赏析 131
本章参考文献及注释 149

第一章
影视动画场景设计概述

第一节 场景设计概念

影视动画，无论作为电影、电视、网络新媒体作品还是广告、游戏娱乐等都为观众提供了通过屏幕进入另一个广阔世界的窗口。大部分观众都对影视动画作品中的角色以及角色相关的故事情节津津乐道而甚少关注角色背后的场景，而场景却是让观众沉浸于作品设定的虚拟时空，将观众代入故事情节从而深深爱上这些角色的主要因素。无论是大型的影视动画制作公司还是小型工作室都把场景设计作为创作流程中与角色设计同等重要的设计环节，是决定作品成败的关键，它影响到影视动画创作的前期设计、中期制作、后期特效合成等几乎整个制作流程。

影视动画场景设计（animation scene design）是指在动画影片中除角色造型外的一切物的造型设计，包括围绕在角色周围与角色发生关系的所有物体及根据剧情设计的角色所处的时空环境，比如自然环境、社会环境、历史环境、生活场景、陈设道具、情绪氛围等。场景设计师的任务就是把剧本中的世界观从文字描述转变为视觉效果。

场景设计师的大部分时间都是坐在工作台前埋头绘画，很多学习者误将场景设计当作绘画，由于很多场景的设计离不开建筑、景物的表现，也有些学习者以为场景设计就是画风景或者画背景，这是对场景设计极大的误解。虽然场景设计与绘画一样对画质有着极高的要求，但其最终并非追求单独的画面视觉效果，场景设计的目的是根据剧情创造出令人信服的世界观，引导观众进入故事情节之中。绘画是静止画面的创作，而场景设计则拥有时间、运动和空间因素，是在时间流动中展现的造型，是直观的、可视的、动态的、变化的画面。

影视动画的场景设计是一门为影视动画服务，为展现故事情节、完成戏剧冲突、刻画角色性格服务的时空造型艺术，是依据剧本、角色特征、特有的时间和历史背景进行的虚拟时空的创作。场景设计在电影诞生初期来自舞台背景设计，当时电影的拍摄需要对舞台进行布景制作，对舞台进行装饰或者安装舞台装置。随着电影艺术的发展，从电影的本质来看，用背景设计来解释影视动画的空间环境是不科学、不准确的。我国1986年出版的《电影艺术词典》把电影美术师设计的景统称为场景，这个定义比较符合电影的本质特征。[1]

目前业内与场景设计相关联的概念诸多繁杂，常见的与场景设计相关或相近的概念有"概念设计""背景设计""场""环境设计""置景"等，这些概念之间互相关联、含义交叉、内容包容，为了便于大

家学习，下面将对这些概念进行梳理。

一、概念设计

概念设计（conception design）源自设计理论，是设计者通过设计概念将繁复的感性和瞬间思维上升到统一的理性思维，从而完成整个产品的设计。概念的设想是创造性思维的体现，被诸多设计领域广泛采用，比如产品概念设计、空间概念设计、服装概念设计等，影视工业也沿用了这一概念。影视动画的概念设计主要包括角色概念设计和场景概念设计，场景概念设计传递的是设计师根据剧本创造的从整体到局部的全面的世界观，这些作品创作的重点是体现设计师的设计理念，这些图纸不一定出现在动画作品的最终镜头中，但它是整部影片设计理念的表达和创作风格的引导。概念设计一词在欧美比较通用，在日本常被称为设计的美术板。场景设计的任务既包括场景的概念设计，也包括动画作品中每个镜头里场景的绘制，因此也可以说场景概念设计是整部影片场景设计的一部分。

如图1-1所示，《哪吒之魔童降世》的场景概念设计就包括了山河社稷图、山河宫、龙宫、陈塘关、闹市区、女娲庙等场景的设计，设计师基于剧本，结合中国历史背景，创造出神话故事里的虚构世界。[2] 而作品呈现给观众的则是基于分镜头脚本，考虑镜头、情绪、光影等因素后的不同视角的画面。

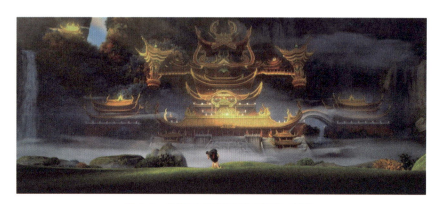

图1-1 《哪吒之魔童降世》（导演：饺子）

二、背景设计

背景设计（background design）的概念最早起源于戏剧表演舞台的背景制作，也常运用于传统动画的制作中。传统的动画制作受工艺限制，需要对画面进行分层绘制、分层拍摄，方便后期进行合成处理。设计师常常将画面分为很多图层，将角色和场景分别绘制在不同赛璐珞纸上，场景也常常分为前景、中景、远景等多个图层，以实现角色在场景中的运动效果。背景设计更多的是强调对角色的衬托和对画面的修饰，而忽略了场景参与剧情的主动性，随着动画制作技术的发展，背景设计概念因难以对动画场景的创作进行准确表述而慢慢被从业者弃用。

三、场

场（scene）是电影摄制的单位，一个场景里可以有多场戏，也有些影片只有唯一一场戏，比如采用一镜到底手法拍摄的作品。一部作品运用多少场景与作品本身涉及的场景数量、导演的艺术追求和分镜头设计有关。一场戏可以有多个镜头，因此场景设计需要考虑作品在多个镜头中重复运用的需求。角色如何在场景中动作、景别如何设置、镜头如何运动都是场景设计师需要考虑的影响设计结果的因素。

在进行场景设计时，设计师可以针对不同的场进行分类，阅读剧本的时候标记好整个剧本有多少个场景、多少个镜头，需要设计多少个场景概念，以便合理安排时间和工作进度。每个场的设计需要考虑镜头运用、画面布局、空间规划、光影设计等因素，因此分镜头设计对将来的场景制作环节有比较大的影响（图1-2）。

四、环境设计

环境设计（environment design）主要研究的是人们生活居住的环境，包括公共设计、建筑设计、室内设计、装饰设计，是为环境中的人的现实生活而设计的。场景设计虽然也是在进行环境设计，但其主要根据剧情而设计，基于预算经费的限制，不一定会将场景全部真实地制作出来，有时基于拍摄的需要或基于同一个场景，需要制作多个不同比例、大小的场景。当然也有些影视作品追求极致，将场景按设计图原样搭建出来，如最近热映的影片《八佰》便重建了四行仓库两岸的场景，以追求影片的代入感和真实感，如图1-3～图1-5所示。

场景设计包含了角色和剧情发展的环境设计，但环境设计并不等同于场景设计。环境设计注重空间的实用性，而场景设计关注与剧情关联的空间、气氛等效果，甚至包括风、云、雷、电等自然现象的设计（图1-6）；环境设计通常设计的是新建筑，而场景设计时常需要特意对建筑进行做旧处理，使环境看起来有人物使用的痕迹及年代感；环境设计主要表现建筑环境，场景设计则表现支持角色赖以生存的一切所需。

图 1-2 《魔女宅急便》分镜表[3]（导演：宫崎骏）

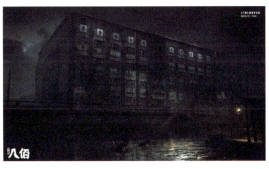

图 1-3 《八佰》四行仓库场景概念图[4]（作者：俊灵）

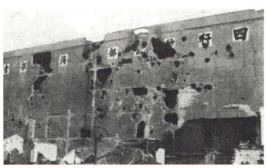

图 1-4 四行仓库（历史照片）

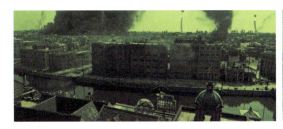

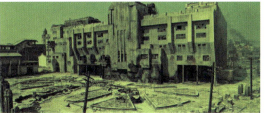

图 1-5 《八佰》中四行仓库场景的呈现效果（导演：管虎）

五、置景

置景（scene set）通常指在影视动画创作中因技术需要或者基于对艺术效果的追求，依据场景设计师的图纸搭建出的能满足影视动画的拍摄和制作的实景，常见于需要进行数字特效合成处理的影片制作和定格动画的制作。在一些实拍与数字动画结合的影片中，为了保护拍摄工作者和演员的安全，需要

> 在美国的影视工业流程中,场景设计团队本身就需要承担置景任务。

进行特殊的置景,包括绿幕铺设、机械开关设置、爆破场景、灾难场景等,因此场景设计师需要了解相关数字合成制作技术和置景技术,在置景过程中与置景师对接设计细节(图1-7、图1-8)。

图1-6 《乌》分镜
(作者:许志豪,邱心怡;指导老师:涂先智)

图1-7 《少年派的奇幻漂流》
外景——造浪池[5](导演:李安)

图1-8 《魔戒》拍摄场景与合成效果[6](导演:彼得·杰克逊)

与建筑场景施工不同的是,置景除了要考虑实现拍摄效果,还要考虑摄像机和演员的走位、灯光录音设备的位置、场景中的机械装置设计、爆破设计等因素,在数字动画制作中往往还要注意与三维动画结合进行特效合成的细节,因此需要灵活应对各种特殊要求。

第二节 场景设计的特性

一、时间性

影视动画是一门时空艺术,时间性是作品的基本属性。影视作品中的时间可以以线性或非线性的形式存在,创作者通过剪辑加工可以对时间进行复制、压缩、延展、变形、停滞、并置等艺术处理,观众可以坐在影院感受时空穿越、历史变迁,时间放慢时可以看清飞速前进的子弹,时间复制时可以让情节不断重播或者重置,或是通过蒙太奇处理,让两段不同时间、不同地方拍摄的影像产生联系,让多个时间的画面并置在同一个画面中。

文学作品用文字描述时间,绘画作品用画面凝固时间,影视动画则用运动的画面鲜活地塑造出时间。影视动画中的时间可以分为播映时间、事件时间、叙事时间。

1. 播映时间

播映时间就是影片的片长,常规电视动画片长一般在5分钟、10分钟、20分钟左右,电影动画一般在80分钟左右,短片则通常指15分钟以内的影片。播映时间直接影响影片的容量,这段时间由每个镜头、每场戏构成,镜头时间的长短会直接影响到影片的蒙太奇结构、叙事节奏和最终作品的叙事风格。

2. 事件时间

事件时间是指影片中事件展开的实际时间，包括角色活动过程时间、动作时间。事件时间在影片中经常被剪辑加工，有些故事表现人的一生，而播映时间仅仅只用几分钟甚至几秒钟。

3. 叙事时间

叙事时间是指动画中用视听语言对影片内容进行交代、描述、表现的时间。有些影片比如动作片、武打片节奏快，甚至比现实中事件发生的时间更快，有些影片如抒情类影片节奏慢，为营造情绪氛围，要比实际的时间更慢。[7]

场景在表现叙事时间的变迁上起到重要作用，如在静止镜头下，以叶子由绿到黄然后飘落展现时间变化。也可以借助场景表现对时间的延展、压缩、分解、再构。动画里的时间突破了物理时间的限定，以线性或者非线性的方式与现实时间并行，使观众在有限的时间里感受时空跨越，抑或是在瞬息即变的时间缝隙里穿行，与剧情一起经历跌宕起伏。

如图 1-9 所示，在动画电影《狮子王》中，辛巴、丁满和彭彭经过一段独木桥时，在短短的几秒内经过三次叠画，完成了时间的大跨度变化，日月流转，季节变迁，观众从场景的变化中感受时间流走、岁月如梭，小狮子不知不觉已经长大。

 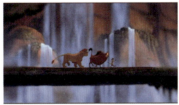 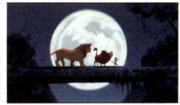

图 1-9　《狮子王》（导演：罗杰·阿勒斯，罗伯·明可夫）

如图 1-10 所示，在《回忆中的玛妮》这部动画电影中，作者通过一个场景表现北海道从下午三点到五点的过程。

图 1-10　《回忆中的玛妮》场景[8]（导演：米林宏昌）

如图 1-11 所示，在动画短片《末世》（The End of the World in Four Seasons）中，作者使用了分屏的手法，将每个画面用 8 个屏幕来表现那些同时发生的事情，这在常规的镜头中无法表现的不同场景通过分屏设计并置在一个播映时间里，观众通过一个画面便可了解不同场景里同时发生的事情，充满创意。

图 1-11　《末世》（导演：Paul van Driessen）

二、运动性

一幅油画或一个雕塑可以表现出一种动感，这种动感以一种静止凝固的状态存在，而多张画面以一定的规律连续播放形成序列的动态画面则真实地让人感受到运动。动画是运动的画面，是时间、空间、运动等因素的融合，动画的造型在时间的流动中展现出动态的、夸张的、充满想象力的空间造型，使观众愿意在影片播放过程中相信动画里的世界是真实存在的，在不知不觉中被剧情所感染。动画中的运动主要体现为物体的运动和镜头运动。

1. 物体的运动

空间中角色和物体能够产生动态，比如风吹草动、斗转星移、树木生长，它们与现实中的物体一样变化万千。设计师可以对这些运动进行艺术化的处理，或夸张，或简化，或提炼，或变形，或使无形变有形、使不可能成为可能。

2. 镜头运动

镜头的运动如推、拉、摇、移、升、降、跟、变焦等，随即产生画面景别、角度、构图的变化，因此形成运动的效果。

如图1-12所示，在《狮子王》开场画面中，通过静止的镜头看鸟儿飞翔、小鹿奔跑，草原充满生机。随后一个长镜头跟拍，整个草原尽收眼底，随着鹦鹉沙祖飞翔的轨迹引出"荣耀石"场景，向观众介绍木法沙的王者地位和小狮子的诞生，场景在镜头的组接中完成了故事背景的铺垫，向观众交代故事发生的地理环境和社会背景。

图1-12 《狮子王》

第三节 场景设计的分类

一、按空间分布分类

场景根据空间分布情况可以分为室外景、室内景、室内室外结合景以及其他形式的场景类型。

室外景包括自然环境的设计，如山、水、河流、湖泊、树木花草，还有人工环境的设计，如建筑、桥梁、亭台楼阁、道路交通等。

室内景包括建筑内部空间的设计以及空间中道具的设计，如客厅、卧室、书房以及空间中的书桌、博古架、椅子、灯具、牌匾等。

室内室外结合景指那些既包括室内景也包括室外景的组合式场景。一部完整的影片往往会同时包含室内景、室外景或者室内室外结合景。

在实拍场景的搭建过程中还有棚内布景、实景和特技合景等多种类型。

二、按自然条件分类

根据季节气候等自然条件，场景可以分为日景、夜景、雨景、雪景、阴天景、晴天景以及其他各种场景。

三、按主题背景分类

根据不同主题背景，场景可分为历史场景、现实场景、虚幻场景等。

历史场景是需要依据特定的历史背景来设计的场景，设计过程需要与特定的历史时代、社会风貌相匹配，相应的历史考证、调研工作必不可少，素材的采集运用包括建筑风格、装饰纹样、材质、文字字体、道具设计等。

现实场景主要来自现实生活的场景，包括现实世界拥有的自然场景、建筑场景和社会场景等，这一类的场景常用于现实题材的影片创作。

虚幻场景是指那些在现实中难以找到、历史无从考证的场景，比如《疯狂动物城》《怪物史莱克》等虚构故事场景，这一类的场景常运用于神话、童话、科幻、魔幻等类型的影片中。

四、按制作方式分类

根据制作方式，场景可分为真实场景、二维动画场景、三维动画场景、定格动画场景、特效场景。

真实场景来自直接拍摄的现场场景，在影视动画作品中常见于动画与真人结合拍摄的作品，如《猫狗大战》《流浪地球》《捉妖记》《美人鱼》等，在《猫狗大战》创作过程中，猫狗的拍摄一部分采用真实拍摄，一部分采用数字动画，最后通过软件结合形成生动的、拟人化的动物角色（图1-13）。在拍摄过程中，动物不可能像真人演员一样配合表演，所以需要在真实拍摄与数字动画之间寻找平衡点，现实与虚拟的巧妙结合能"欺骗"观众的眼睛，达到令人信服的效果（图1-14、图1-15）。

图1-13 《猫狗大战》中狗的表情采用数字技术完成（导演：劳伦斯·加特曼）

图1-14 实拍与三维动画结合的动画

图1-15 SCAU IRON MAN（作者：陈镇城，刘寿腾，杨东舜；指导老师：李雷鸣）

二维动画场景常常采用传统手绘方式制作或者用数位板在计算机软件中进行绘制。传统手绘工具则可采用任何绘画工具，如钢笔、水彩、水墨，动画短片《老人与海》就是俄罗斯著名动画大师亚历山大·勃托夫在玻璃上绘制的油画风格的动画（图1-16）；《至爱梵高·星空之谜》是采用油画创作的传记类动画作品，其风格有意模仿梵高作品的风格（图1-17）。而基于制作周期、成本、技术等因素的考虑，目前大部分设计师都是采用数位板和计算机软件进行场景绘制，或者先用手绘打草稿，然后在软件中加工处理。常用的绘图软件有Photoshop、Corel Painter、SAI等。

图1-16　《老人与海》（导演：亚历山大·勃托夫）　　　图1-17　《至爱梵高·星空之谜》
（导演：多洛塔·科别拉休·韦尔什曼）

三维动画场景指的是采用三维动画制作技术创建的场景，常用的软件包括Maya、3ds Max、Cinema 4D等。三维动画与二维动画的区别主要是基于制作技术的分类，而在艺术表现上它们具有越来越大的包容性，三维动画软件已经具有渲染成二维动画效果、定格动画效果等功能。三维动画制作技术在艺术表现上还有无限可能，如创作独特艺术风格的影片，环球数码创作的《夏》、陈雷导演的《绝笔》（Brush）就是具有国画风格的三维动画影片（图1-18）；波兰动画工作室Platige Image创作的《仇恨之路》便是以三维动画制作技术实现漫画效果的作品（图1-19）。技术的完善打破了以往三维动画创作对仿真技术的追逐，从而进入艺术表现的无限想象空间中。

图1-18　《夏》（导演：许毅，环球数码）　　　图1-19　《仇恨之路》（导演：Tomek Baginski）

定格动画场景是指采用定格拍摄手法进行创作的场景，通常这些场景由手工制作，比例比实际场景小，但需要与人偶角色对应。制作材料多种多样，常见的有黏土、橡皮泥、油泥、纸板、绒线、塑料、树脂、涂料、海绵、沙石等。场景制作时要考虑摄像机的机位和灯光的设置。《小鸡快跑》《平衡》等影片便是采用定格拍摄手法进行创作（图1-20、图1-21）。

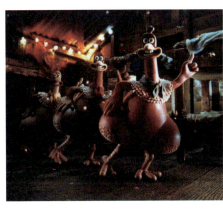
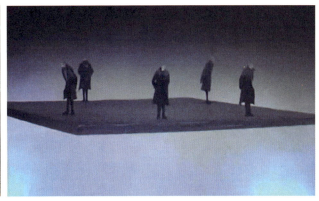

图1-20 《小鸡快跑》（导演：尼克·帕克） 　　图1-21 《平衡》（导演：Christoph Lauenstein, Wolfgang Lauenstein）

第四节　场景设计的功能

一、交代影片的时空背景

随着影片故事的展开，故事发生的历史时代、社会环境、人物关系、事件开展等都需要通过场景来表现，场景设计把剧本中的文字描写转化成可视画面，以便让观众跟随剧情进行时代跨越、季节变换、昼夜更替，了解故事的进展。通过场景交代影片的时空背景是影视动画创作的重要环节。

不同的作品拥有不同的时空背景，有些作品需要根据历史中特定的时代背景进行创作，而有些作品需要充分发挥想象力创建一个虚拟的时空。这就要求场景设计师充分理解剧本和导演意图，通过调研、考察、推理和实践，科学、合理而又充满艺术表现力地构建出剧本中所描述的甚至是超越剧本中文字所能表达的环境与情景，因此场景设计也是一项具有高度创造性和艺术性的工作，它既是对剧本的造型阐释，也是在剧本基础上的再创作。

1. 叙事时空

叙事时空是影视动画作品中情节和故事发生、发展所依赖的时空背景，它应该符合剧情内容，体现时代特征、事件性质和特点，体现情节发生的时间、地点、季节、地理环境、社会环境、人文习俗等信息，具有明确的说明性。

影片的社会、时代、地域、人物活动、情节发展可以通过场景设计中具体的物与景的设计来传达。比如动画电影《狮子王》在影片的开场就明确地把观众代入一个万兽群集、生生不息的非洲大草原，朝气蓬勃的气氛为剧情发展做了铺垫。设计师在前往非洲东部地区采风时，受肯尼亚地狱之门国家公园中的景色启发，借鉴非洲地理和地质特征创作了"荣耀石"场景，巧妙地表达出狮子王的个性特征，既为故事开展提供活动场所，又使场景渗透着人物的精神特征。木法沙称王、辛巴诞生、刀疤夺位、辛巴称王都在荣耀石场景发生，它的造型塑造了王者形象，成为王者符号，是支撑剧情发生、发展的重要场景（图1-22）。

场景设计的叙事功能不仅仅体现在空间的设计，而且体现在时间的变化，具有叙事时空功能。根据吴承恩原著《西游记》改编，1961—1964年由上海电影制片厂导演万籁鸣、唐澄执导的动画影片《大闹天宫》以神话形式，表现了孙悟空闹龙宫、反天庭的故事，其场景如无声的表演，诉说着一个个跌宕起伏的情节。其中一幕描写天兵天将降临花果山捉拿孙悟空的场景，画面中没有天兵天将，也没有猴山中的猴子，但见场景中原本云雾缭绕、如诗如画的花果山因天兵天将降临逐渐变得黑压压一片，表现出天兵天将来势汹汹、遮天蔽日般的气势（图1-23）。

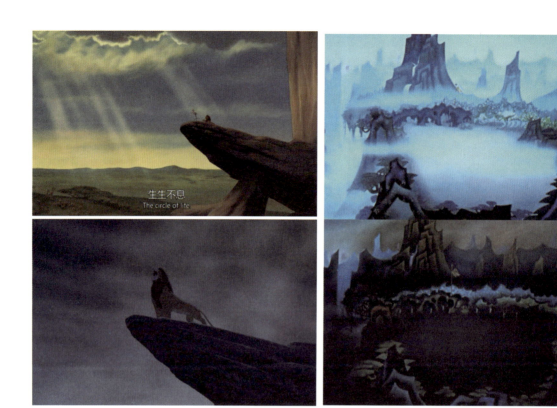

辛巴前后两次登上荣耀石的情景　　　　　天兵天将降临花果山前后情景

图 1-22 　《狮子王》(导演：罗杰·艾勒斯，罗伯·明可夫)　　图 1-23 　《大闹天宫》场景(导演：万籁鸣，唐澄)

2. 物质时空

场景与角色活动关系密切，物质时空是根据故事的社会历史背景为角色的活动支撑的空间设计，这种空间设计不仅仅只起到背景衬托的作用，而且主动与角色活动联系在一起，成为塑造人物、烘托人物、支撑人物活动的重要因素，具有很强的合理性。

例如由克里斯·巴克、凯文·利玛执导的迪士尼动画《人猿泰山》的故事场景设置在人迹罕至的原始森林，降生于丛林、失去父母的孤儿泰山由猩猩家族抚养长大，经过历练成长为身强力壮、智慧超群的丛林之王（图 1-24）。泰山拥有像猩猩一样的行为特征，因此其场景设计围绕故事情节，通过郁郁葱葱的森林、纵横交错的树枝、大胆的光影与巧妙的构图支持泰山在丛林中像猩猩一样自由穿梭。场景设计与角色设计有机结合，与情节设定融为一体，场景的设计并非仅仅出于对森林景色的迷恋，而是围绕剧情为塑造人物而进行的设定。

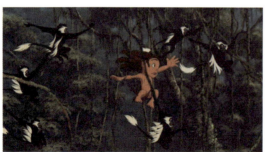

图 1-24 　《人猿泰山》(导演：克里斯·巴克，凯文·利玛)

影视动画作品中的场景设计采用怎样的设计方案需要设计师根据剧情和人物活动的必要性来进行，是科学性、合理性与艺术性的结合。在宫崎骏导演的《千与千寻》中，油屋是故事的主要场景，这是一

座为了"犒赏"劳累的神明,让他们洗澡放松的澡堂。如图 1-25 所示,其空间的布局根据剧情中人物的职能、服务神明洗浴的流程、故事的发展而设计,场景包括锅炉房、员工宿舍、浴场、功能浴池、宴会厅、客人休息厅、休息包房、走廊、连桥、电梯等。对油屋的不同楼层也进行了功能划分,第一层到第三层为洗浴区,第四层为休息包房,第五层为汤婆婆的宫殿,负一层和负二层是员工宿舍及锅炉房,其布局也符合现实中澡堂的功能布局。各个房间里的设计考虑到空间的功能和角色特征,比如锅炉房里专门为有六只可伸缩手臂的锅炉爷爷设计的研磨药材的设备、鼓风机、烧水的锅炉和巨大的药柜,甚至还为个子小巧的小煤球安排了低矮的地榻住所。油屋的空间分布显示出社会等级差异,简陋的员工宿舍和极尽奢华的汤婆婆宫殿,普通的浴室和 VIP 浴室,甚至员工通道与客用通道也有区分。

3. 心理时空

与叙事时空和物质时空不同的是,心理时空是对人物心理变化和内心情感的烘托,是人物内心感情和情绪的延伸和外化形式,具有明显的抒情和表意功能。心理时空的设计既是情绪表达所需,也是剧情内容所需,因此可同时具有说明和叙事功能。心理时空的塑造方式多种多样,可以利用空间、构图、色彩、

汤婆婆的房

浴场

大浴室

锅炉房

员工宿舍

宝宝房

油屋外景[9]——正面

油屋外景——侧面

图 1-25 《千与千寻》油屋场景(导演:宫崎骏)

光影等元素，采用超现实或是意象化的手法来表现。

当影视动画作品中需要出现梦境、回忆、想象、幻觉等镜头，往往与人物的心理和内心情绪相关。今敏导演的《红辣椒》改编自筒井康隆的小说《盗梦侦探》，为了治疗现代人类越来越严重的精神疾病，位于东京的精神医疗综合研究所开发出一种可以反映他人梦境的机器（图1-26）。千叶敦子具有双重身份，一个是医疗师，一个是梦境侦探"红辣椒"，她具有与患者同步体验梦境的能力。作为医师的千叶冷酷刻薄、沉稳老练，作为梦境侦探的千叶活泼开朗、无拘无束，今敏采用多重镜像的方式，以梦境为切入口，借助镜面、屏幕、网络、画报来表现一个角色在现实中和潜意识里的两面性，暗示她潜意识下的情绪和欲望，现实与梦境完美融合，场景设计采用超现实的手法，现实与想象的并置起到暗示和移情的作用，使观众跟随角色穿梭于现实与梦境之间，塑造出角色不一样的心理时空。

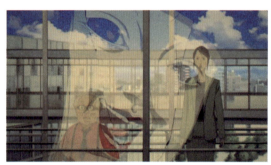

图1-26 《红辣椒》（导演：今敏）

心理时空还可以通过场景带给观众心理节奏的变化，使影片有时让人感到压抑、紧逼、呼吸急促，有时让人感到舒缓、平和、豁然开朗。影片中心理时空的营造和节奏变化起到抓人眼球、动人心魄的效果。在动画电影《功夫熊猫3》中，场景时而舒缓、时而紧张，通过心理时空的塑造引导观众进入剧情。如图1-27所示，左图中宁静的山村、绿绿的稻田、镜子般的水面让人感到安宁舒适；右图中飞沙走石、刀光剑影、不稳定的画面构图让人感到紧张压迫，增进影片的观感和视听体验。

图1-27 《功夫熊猫3》（导演：吕寅荣，亚历山德罗·卡罗尼）

二、营造影片整体氛围

场景设计需要为影片的主体思想和情感基调服务。每一部影视作品要表达的主题和思想内涵不同，不同的内容应采用不同的设计策略，对影片进行整体气氛的营造。场景设计在影片整体气氛的营造中发挥主要作用，场景设计师要准确把握剧本的精髓，认真研读剧本，充分调研考察，从影片的整体风格出发，从与剧情相关的历史背景、社会背景、人物背景、地域特征等信息中提炼关键信息，以有效的视觉设计晕染整部影片，使影片产生统一的气氛和格调，形成作品特有的艺术风格。不同场次、不同镜头、不同角色情绪所需要的场景设计会有差异，可运用色彩、构图、空间等手法表达绘制出不同内容，但这种差异又需要与影片的整体风格和格调保持一致，整体与细节的综合把控对场景设计师来说是一个比较大的挑战，通常由创作团队中的美术指导来进行统一。

上海美术电影制片厂1956年出品的由特伟、李克弱导演，漫画家华君武编剧，钱家骏担任总设计的《骄傲的将军》被认为是"中国动画学派"的开山之作（图1-28）。影片的创作团队一经成立便远

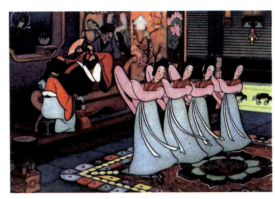 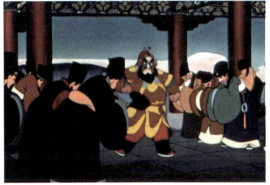

图 1-28 《骄傲的将军》(导演：特伟，李克弱)

赴北京、山东、河北等地收集大量古代名画、雕塑、建筑等资料，全片糅合了中国传统艺术中的绘画、戏曲、建筑、雕塑、舞蹈、服饰等元素，使整部影片充满浓郁的民族化和装饰化风格。场景设计将各种中国元素统一在浓郁、粗犷、鲜明的影片氛围中，比如场景中的空间结构和建筑样式参考了中国传统建筑，室内场景从立柱到案桌、从屏风到床榻以及道具落兵台上的雕刻和花纹，处处显示出中国特有的建筑和装饰风格，与角色个性特征和京剧艺术风格相互呼应。对自然景物的描绘（如山川、竹林、芦苇荡）也都采用中国传统山水绘画元素来表现。画面整体采用高艳度、强对比的配色，民族风格浓郁。独特的民族风格成就了中国动画独特的艺术性，而对这种独特性的保留和发扬使"中国动画学派"在国际动画历史上留下浓墨重彩的记忆。

《埃及王子》是梦工厂于1998年推出的一部关于摩西带领以色列人逃出埃及、越过红海寻找自由生活的动画电影（图1-29），故事改编自《出埃及记》，影片采用大量的俯瞰视角、大全景镜头，通过场景交代故事发生的背景，运用埃及壁画、建筑风格，营造出宏伟壮观、肃穆恢弘的气氛，全片棕黄色调与沙漠呼应，观众跟随镜头逐渐进入故事所营造的历史情景中。自然环境的营造、特效的采用增强了画面的气势；前、中、后景的色调，光线的把握细致入微；古埃及壁画风格为影片增添几分神秘，每一帧画面在静止状况下都是一幅古埃及壁画般的艺术作品。

图 1-29 《埃及王子》[10]（导演：布兰达·查普曼，西蒙·威尔斯，史蒂夫·希克纳，史蒂夫·马丁）

三、塑造角色性格

在影视动画中，角色可以是人物，也可以是动物，甚至是一切可以运动、被赋予生命的物体，丰富的想象力是创意之源。对角色性格的塑造可能来自角色造型设计、动作设计、对白设计、剧情设计等多方面的因素，而场景设计是其中默默无声为塑造角色性格服务的因素。

场景设计通过空间塑造出角色个性特征，表现出其身处的环境，通过环境进一步表现出角色的生活习惯、兴趣爱好、职业特征、个性特点、心理状态，使角色变得饱满、丰富。有了合适的环境的衬托，角色的精神就有了附着之物。在影片《狮子王》中，辛巴称王时阳光普照、生生不息，刀疤称王时月黑风高、生灵涂炭，设计师正是通过场景的反差烘托两个角色性格的差异（图1-30、图1-31）。

图1-30 《狮子王》中宣称辛巴为未来之王的情景　　图1-31 《狮子王》中刀疤在象冢向土狼称王时的情景

四、推动剧情发展

剧情是影片的核心，而场景是剧情得以发生、发展、向前顺利推进的保障。有些场景没有对白、没有解说，仅仅通过场景的变化便能达到叙事效果，无声胜有声。场景中的信息可以起到推演剧情的作用，设置悬念、展现矛盾冲突、设计剧情反转，引导观众跟随剧情嬉笑怒骂、悲喜交加。

电影《后天》是2004年由罗兰·艾默里奇执导的科幻灾难片，讲述温室效应下地球气候异变，全球即将陷入第二次冰河纪的故事。场景由数字动画特效加上实拍完成，其中自由女神雕像的冰封场景令人印象深刻。自由女神像是美国的标志性雕像，以它为参照所表现出的灾难场景给人们带来强烈的视觉冲击，给世人以警醒。风雨中的自由女神、淹没中的自由女神、冰封中的自由女神，这种场景推演暗示灾难逐渐严重，剧情的矛盾冲突随之加剧，观众情绪也跟随剧情起伏，屏住呼吸感受末日降临般的情景（图1-32）。

五、隐喻与象征

隐喻与象征是现代电影常用的修辞方式，指通过一类事物来理解和经历另一类事物。视觉是人们理解世界的窗口，在动画影片常常采用隐喻和象征手法表现故事的内容，从而引起观众的共鸣，色彩、造型是常被设计师采用的设计要素。

在定格动画《僵尸新娘》中，哥特式的教堂垂直高耸，阳光透过窗户如利剑般穿过黑暗的殿堂，使暗处的人们沐浴在阳光的照射下，这即是对宗教信仰与现实世界、物质与精神、神启与希望的矛盾的隐喻（图1-33）。地上世界采用笔直线条、狭长门窗的灰色建筑，象征着不近人情、刻板的现实生活，而地下世界丰富而动感，鬼怪们在灯红酒绿的酒吧中喧嚣与歌唱，充满生机和活力。"活"的现实世界一片死寂，而"死"的地府却热闹而美好。对常理的颠覆性场景设计象征着导演对现实的批判，隐含着对世界的全新诠释，打动人心。

图1-32 《后天》影片中的自由女神场景（导演：罗兰·艾默里奇）

图 1-33 《僵尸新娘》（导演：蒂姆·伯顿）

第五节 场景设计的任务

一、从文本到视觉

影视动画场景的形成是一个从剧本创作到设计师构思、设计再到绘制，然后到制图或是置景搭建等一系列的系统性工程，是将文本视觉化呈现的过程。场景设计需要为其中的各个环节提供设计图纸，常规的设计图纸包括场景概念设计图、场景平面图、立面图、结构图、局部图、道具说明图等（图1-34），未能用图纸表达的部分还可以通过数字技术或者通过黏土、树脂等材料制作出实物模型来呈现。

蟠桃园平立面详图　　　　　　　　兜率宫设计图之道具详图

图 1-34 《大闹天宫》场景[11]（影视美术师：杨占家）

二、影片整体艺术表达

场景设计的任务是对影片的场景造型进行宏观的艺术把握和创作构思，使影片具有高度的美学价值。影视动画运用领域比较广泛，不同行业领域的场景设计师有着不同的设计任务，比如在进行游戏设计任务时，场景设计师需要进行关卡图、单体设计图、气氛设计图的绘制；在定格动画创作时需要进行场景模型制作；在数字特效动画拍摄时需要进行特效气氛设计、动态概念设计、置景设计、绿幕设计等（图1-35）。影视动画场景设计还需要考虑后期制作技术，场景与角色的合成效果等。

分镜节选　　　　　　　　　　　　　　场景概念

三维场景测试　　　　　　　　　　　　寺庙内场景细节

图1-35　《疑心生暗鬼》动画场景（作者：黄宇轩；指导老师：王柯，吾楼动力工作室）

三、艺术表现与理性构思

场景设计是一项集艺术性、技术性与科学性于一体的工作。好的场景设计作品不仅具有优良的艺术表现力，还具有合理性和科学性。数字动画飞速发展的今天，影视特效制作技术不断更新，科幻类动画电影不断打破常规想象，观众对作品的要求也日益提高，影视动画创作从设计到制作再到放映都产生了惊人的变化，这就要求场景设计师具有持续学习的能力，训练自己的想象力、艺术表现力、专业技能，还需要学习相应的科学知识和特效制作技术。

科幻题材的影片需要解决的一个重要问题是如何让观众相信故事的真实性，需要从概念设计着手，建立观众与电影的情感连接。根据刘慈欣小说改编，由郭帆导演的《流浪地球》迈出了中国科幻电影的重要一步（图1-36）。浩瀚宇宙中，地球在一万台行星发动机的助推下开启"流浪之旅"。影片中充满想象力的情节，恢弘却不失精细的画面给人留下了深刻的印象，这与幕后概念团队的努力密不可分。影片中出现的大量道具由于科幻题材和剧本的特殊性都需要在概念设计阶段从零开发。

行星发动机——概念设计图　　　　　　行星发动机——设计剖面图

图1-36　《流浪地球》行星发动机设计[12]（概念艺术指导、故事板总监：张勃；导演：郭帆）

第六节　场景设计师的素养

场景设计是一门有趣又有挑战性的艺术，设计师如同拥有一双上帝之手，将构想的世界通过画面展开。每个影视动画人都希望看到梦想在手中实现，造梦的理想也吸引着越来越多的年轻人一探究竟。那么对于准备学习和进入影视动画场景设计行业的学生来说应该做哪些准备呢？成为一名优秀的场景设计师需要具有怎样的素养呢？

一、艺术创作能力

每一位从事艺术的人都需要具有创作能力，素描、色彩、速写是最基础的造型能力的训练。对照着静物或者风景进行写生能训练观察能力、造型能力，但是作为设计师不仅要有扎实的造型能力和绘画技巧，还需要运用这些技巧进行艺术创造，要知道大部分时候摆在设计师面前的只有一张白纸，我们需要靠双手在白纸上创造一个全新的世界。要具备这样的能力还需要进行大量透视制图的训练、设计思维的训练、空间转换能力和艺术表现能力的训练。并不是所有人都有这样的天赋，但是大部分同学经过专业训练和持续练习都能掌握这种技能，最终实现对自己构想的自由表达。

二、严谨科学的态度

场景设计师是掌握整部影片未来的主要设计者、策划者，需要有严谨的工作态度，应反复研读剧本，对不熟悉、不确定的内容和知识点要充分调研，保持科学探究精神，对技术节点和制作方法了如指掌。技术性的图纸制作要绘制准确、规范，重要位置要有文字说明，配以剖面图、分解图清晰表达设计意图，减少理解和交流的偏差。初学者尤其要建立严谨的设计思维、踏实的工作作风和科学的创作态度。

三、广博的学识阅历

博学的知识、广阔的视野加上丰富的生活经验积累，可以让作品更加合理，令人信服。每一个项目都可能涉及我们对现实世界的了解，比如要做一个古代地形的设计，那么就涉及时代特征、地形地貌、海洋到陆地变化、峡谷走势、河流形成等，这需要大量的地理和历史知识，除此之外，对各国文化差异、宗教故事背景、种族等知识的运用会使得作品更有深度。设计师的认知能力越强，所了解的知识面越广，创作出的作品就越丰富生动。

四、良好的沟通交流能力

场景设计是集体创作，场景设计师需要与导演和团队其他成员保持密切畅通的沟通，懂得与其他相关部门的同事进行协同合作。一部影片可能会有大量人员参与其中，这些人员专业不同、工作性质不同，甚至工作地点不同，场景设计师需要有良好的沟通交流能力和良好的组织调度能力，准确地传递设计构想，跟进各部门制作进展，团队默契的合作是作品成功的保证。艺术家需要保持个性，这在前期的场景概念设计中非常重要，但是概念设计确定之后根据分镜头脚本在具体的场景绘制中又需要保持风格统一。如果一部影片由几十位设计师共同创作，而作品中某位设计师的风格过于"突出"，使得作品脱离整体调性，那么很显然这样的设计师是不合格的。

本章参考文献及注释

[1] 吕志昌.影视美术设计[M].北京：中国传媒大学出版社，2001.

[2] 黑焰影视美术.《哪吒之魔童降世》场景概念创作大揭秘[EB/OL].(2019-18-09). https://www.163.com/dy/article EM4JQKVO0516BJGJ.html.

[3] 宫崎骏.魔女宅急便分镜集[M].东京：株式会社德间书店，1989.

[4] 历时499天筹备，《八佰》最全概念图震撼曝光[EB/OL].(2020-09-01)[2021-06-07]. https://www.digituling.com/articles/337889.html.

[5] 中市分年编列7.8亿建置中台湾影视基地[EB/OL].(2015-10-16)[2021-06-07]. https://www.chinatimls.com/realtimenews/20151016003456-260407.

[6] 盖瑞·鲁索.魔戒电影盛典[M].朱学恒,译.台北：奇幻基地出版社，2002.

[7] 韩笑.影视动画场景设计[M].北京：海洋出版社，2005.

[8] mjn.吉卜力的讲究——专访动画美术刘雨轩（二）[EB/OL].(2016-06-09)[2021-06-07]. https://www.anitama.cn/article/947724ee2673046C.

[9] Hayao Miyazaki. The Art of Miyazaki's Spirited Away[M]. Tokyo: Viz Communications,Inc., 2002.

[10] Charles Solomon. The Prince of Egypt: A New Vision in Animation[M]. New York: Harry N.Abrams, 1998.

[11] 杨占家.电影美术师杨占家作品集[M].北京：中国电影出版社，2010.

[12] wuhu动画人空间.独家I《流浪地球》幕后概念设计大揭秘!!!概念设计艺术指导,故事板总监专访来了[EB/OL].(2019-02-07)[2021-06-07]. https://mp.weixin.qq.com/s/08zplokojppuFkofnQ7VaQ.

第二章
场景设计前期考察

第一节　设计调研

设计调研即设计的调查和研究，是通过收集与设计有关的信息从而实施设计研究的必不可少的环节。场景设计作为影视动画创作的设计活动同样需要进行充分的调研，从而为设计提供思路和依据。设计调研在实施过程中存在主观感受上的差异，需要我们在调研过程中运用设计专业理论知识，结合其他社会科学、历史学、自然科学等知识，融合自身对当下社会环境、设计潮流、审美需求、文化氛围的理解，通过理性分析得出设计方案。近年来，设计调研受到整个设计行业的重视，成为设计专业基本的职业思维方式，是设计师应具有的能力，更是设计过程中必不可少的步骤之一。设计调研帮助设计师跳出以自我为中心的设计观念的局限，使设计方案兼具审美感性和科学理性，使作品的艺术表现具有说服力。以下是影视动画场景设计几种常见的调研方法，在实践过程中这些方法通常是融合并用的。

一、文献调研法

文献调研法是通过对文献的收集和摘取以获得调查信息的方法。文献调研可突破时空的限制，进行大范围、大跨度的调查，调查资料来源可靠，是设计时的重要佐证。文献调研可以用相对较小的人力、物力、财力获得比较有价值的信息，广泛用于对历史性创作题材的考察。但文献调查也往往受到历史素材的局限，历史有存档、有记载的信息比较容易获得，而无历史记载或者无从考证的信息则无法获得。

在互联网时代，网络可以让我们很快找到相关信息，比如知网、维普、官方网站、博物馆、数字图书等，但是需要警惕的是网络中有些信息不真实，或者有些信息并没有在网络上公开，仍需要走进书店、博物馆、图书馆、文献馆、地方档案馆去查阅。因此同学们考察时应先考证网络信息来源是否可靠，建议考察官方机构和官方网站，减少二手信息的干扰，尽量多查阅古籍文献，一方面可以获得宝贵的尚未公开的资料，一方面也能训练我们的信息搜集能力。

《长安十二时辰》是一部改编自马伯庸同名原著的古装剧，讲述了唐天宝三年（744年），突厥狼卫暗中潜入长安，意图在上元节制造大规模破坏，靖安司司丞李必临危受命阻止这场惊天阴谋的故事（图2-1）。为了复原大唐盛世，设计团队查阅了梁思成先生的《中国建筑史》、杨鸿勋先生的《宫殿考古通论》《古建筑考古学论文集》等书籍，使作品丰富饱满，真实可信（图2-2）。

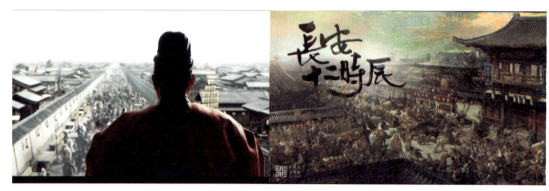

图2-1 《长安十二时辰》拍摄实景与概念设计图[1]（导演：曹盾）

图2-2 幕后：《长安十二时辰》概念设计揭秘

二、实地考察法

实地考察法是到故事发生的原址或者实景地进行考察。实地考察可使设计师获得直观、可靠的第一手资料，帮助设计师形成对剧本的感性认知，比如对旧址、文物、故地、古建筑、地形地貌等的考察。实地考察会激发我们的创意，考察时设计师可随身携带摄像器材进行图像记录，随身携带绘图材料如笔、纸、速写本等进行写生或者创意记录，随时随地记录创意是让人受益终身的好习惯。

实地考察法是影视动画影片创作中比较常用的考察方法，如动画电影《花木兰》的创作，迪士尼专门成立了艺术小组到中国采风三周，行程包括美术馆、博物馆、八达岭长城、嘉峪关等地。创作《狮子王》时，主创人员到非洲大草原写生采风。在《功夫熊猫》创作期间，导演吕寅荣[2]率好莱坞梦工厂团队到四川采风，后来甚至把熊猫的家直接设计为吊脚楼（图2-3）。创作《埃及王子》时，主创人员组队来到埃及考察写生，为了确保设计师能保持鲜活的创作，他们甚至在沙漠中写生，捕捉自己对现场场景的感受，后来他们在考察地便完成了部分美术设计工作（图2-4）。

图2-3 《功夫熊猫3》吊脚楼场景（导演：吕寅荣，亚历山德罗·卡罗尼）

写生对于艺术专业的学生来说是比较熟悉的实地考察法之一。写生是通过对写生对象的直接感知，在头脑中进行艺术加工后通过写生技法表现的艺术创作手法，是现场的直观感知和艺术加工表现共同作用的过程，是翻阅资料、拍摄照片等其他考察方式所不能替代的。

埃及壁画

摩西在壁画前发现自己身世秘密的场景

图 2-4 《埃及王子》(导演: 布伦达·查普曼, 史蒂夫·希克内)

有些动画影片是根据现实场景进行创作的，而场景设计调研一方面需要尊重事实，另一方面也需要围绕剧本进行艺术加工。如动画电影《钟楼怪人》，改编自法国作家雨果的著作《巴黎圣母院》，这是一个发生在法国巴黎圣母院大教堂的故事，情节是虚构的，而场景则是现实中存在的，读过原著的人必定对这部影片的人物塑造、戏剧张力、情节冲突印象深刻。主角加西莫多是一个吉普赛畸形儿，被弗罗洛收养并藏在巴黎圣母院顶端的钟楼里，长相丑陋的他却拥有一颗善良的心，角色与其生活环境形成强烈的对比。影片的场景设计为了能表达出更强的视觉张力，以保持原著作者的创作意图，对巴黎圣母院的设计在参考原址的基础上加了宏伟壮观的视觉感受，一方面是基于对巴黎圣母院大教堂的实地考察调研，另一方面通过艺术的表现加强了戏剧冲突（图 2-5）。

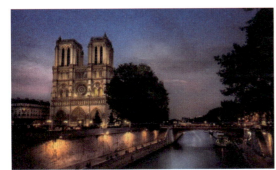

真实巴黎圣母院与《钟楼怪人》动画中的巴黎圣母院

图 2-5 《钟楼怪人》(导演: 加里·特洛斯达勒, 柯克·维斯)

三、访谈调研法

访谈调研法适用于调查比较难以找到实物的口口相传的信息，或者涉及的信息中包含比较多的个人经验，比如社会习俗，生活习惯，剧本中某角色对象原型的个人经历等。访谈调研法通常包括面谈法、集体访谈法、电话访谈法、视频访谈法等。访谈时设计师的沟通能力、访谈技巧、提问技巧对访谈结果影响较大。

南加州大学教授希拉·索菲亚是一位大量采用访谈调研法进行创作的动画纪录片导演。她的作品《真相已堕落》是一系列关于被误判入狱的囚犯的故事（图 2-6）。由于案发现场没有录像，没有照片，没有证人，导致错把好人当囚犯。创作前希拉教授亲自与这些当事人进行访谈录音，将谈话录音转成文字，进行编辑整理形成剧本，然后根据剧本和声音进行动画纪录片创作（图 2-7）。严谨的调研和分析使作品更有力度，引人深思。

图2-6 《真相已堕落》（导演：希拉·索菲亚）

图2-7 《真相已堕落》创作前期的访谈、录音文件的记录与分析

四、专家调研法

专家调研法是以专家为索取信息的对象，依靠其知识和经验为设计提供评估与判断，比较适合在缺少有效信息资料和历史数据时采用。作为影视动画创作者，在创作过程中经常会遇到一些远离我们研究领域的、跨学科的研究内容，出于让创作内容严谨和对观众负责的态度，有必要聘请行业专家进行指导。

历史性题材的影片通常会邀请研究这段历史的专家进行指导或者担任顾问，甚至成立专门的研讨小组或是培训班，对剧组人员进行专项辅导。87版《红楼梦》的拍摄就专门组织了一批红学专家组成顾问团，保留了作品对历史和原著的尊重（图2-8）。

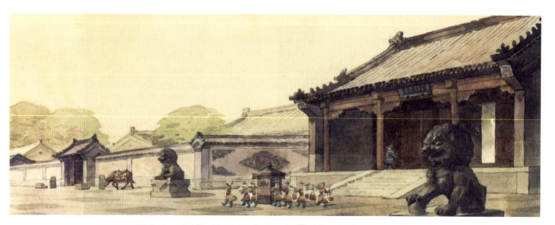
图2-8 《红楼梦》贾府大门气氛图[3]（电影美术师：杨占家）

第二节 设计洞察

设计洞察是在设计调研过程中产生的对设计概念、设计方法和设计新思路的觉察、提炼与创新。对调研时收集的素材的提取与分析是设计洞察的主要来源。

经过一段时间的集中调研，设计师们会采集到一些与创作相关的素材，可能包括文本、图片、录音、录像、视频、实物或者是同类型作品。当素材采集回来后，需要第一时间认真研读、分析和提炼，很多设计的理念和构想都来自这些素材。从调查中获得精准信息是设计洞察的关键，也是设计获得成功的关键。

一、基于受众诉求的共情设计

在场景设计时应基于受众的情感诉求，充分调动观众的情感认同，与观众产生共情。缺乏本土文化

的关怀，缺乏民族感情和文化认同的作品难以与观众产生共情。中国数字动画创作早期，由于着急跟上国外同行业水平，一味模仿西方作品，试图以此来实现中国动画的国际化，却因忽略观众的情感诉求而失去国内观众的支持。如果没有认真研究故事以及故事产生的文化背景，没有研究受众以及受众共情点，就难以理解为什么这么设计，创意背后有怎样的缘起和设计的目标，盲目模仿最终只是学到了表面功夫，而丧失了自己的风格。《魔比斯环》票房的失败、《哪吒之魔童降世》的成功提醒我们在素材采集和分析过程中应从自身文化特点、观众特点、民族情感出发，基于自身情感需求，设计属于自己风格的作品。

《哪吒之魔童降世》改编自《封神演义》中的片段——哪吒闹海，原著《哪吒闹海》有很多忠实读者，电影的改编需要基于原著读者对影片的期许，因此场景设计环节需要考虑如何引起观众的共情，代入观众的生活体验，遵循观众的视觉经验，激发观众的认同感。本片的场景处处提示观众故事背景发生在中国，如同发生在我们身边，建筑的风格特征、山川湖泊、瀑布、云雾缭绕的环境、山河社稷图中一荷一世界的世界观满足了观众对故事文化身份的定位，树木、梯田、民间建筑、道具设计以及花纹风格贴近民俗民情，充分调动了观众的情绪，让人感同身受（图2-9）。哪吒少年时被人欺负的情节、太乙真人的方言人设、龙王和申公豹不失时机的幽默风趣拉近了神与人的距离，让观众感受到神话人物的人性。

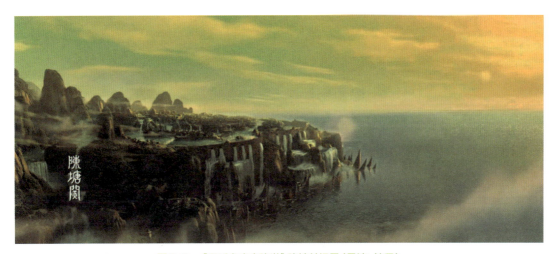

图2-9 《哪吒之魔童降世》陈塘关场景（导演：饺子）

二、基于历史事实的合理想象

场景设计具有交代影片时空背景的功能，采集关于历史事实的素材是设计的重要依据。著名电影导演安东尼奥尼说："没有我的环境，便没有我的人物。"有据可考的素材如文物、典故、民族志、人物志、考古资料等是设计过程中的宝贵素材，很多创意构想可能隐含在建筑形式、文物造型、绘画场景、服装服饰的图形符号里，设计师需要有对素材敏锐观察和洞见的能力，让创意构思从这些素材中"生长"出来。历史的样貌在史籍素材中星星点点地呈现，但史籍中未能记载的部分需要进行推理和拓展性的设计，基于历史事实的合理想象会使作品更有质感、更为丰满、更具想象力。推理与想象一方面可弥补历史素材的空白，另一方面也是基于对影片质感和艺术效果的极致追求，还可能是基于拍摄技术和拍摄场地的限制，但篡改历史或者扭曲历史事实的设计是不可取的，在创作中需要格外警惕。

《建党伟业》的摄像赵晓时说："做影像，更多的是用影像赋予历史一种质感和气息……用影像使文字表述的历史丰满起来。"影片中有一个场景是北大图书馆的设计，早期的场景设计是一个个方屋子，美工说在北大红楼考察的时候发现图书馆就是一个个方屋子。红楼是1918年建成的，1918年以前的北京大学图书馆是什么样子没有人知道，而北大是以京师大学堂为基础建立的，电影剧情需要一个广纳博学的空间，于是场景设计就依据历史加入艺术构想，进而有了影片中的北大图书馆（图2-10）。[4]该场景注意局部上与史实相似，形成历史感的烘托，同时又符合导演对影片质感的追求，满足电影拍摄技术和人物调度的需要，取得了满意的荧幕造型效果。

1902年京师大学堂藏书楼（历史资料）　　　　　《建党伟业》剧照——辜鸿铭在北大演讲

图2-10　《建党伟业》（导演：韩三平，黄建新）

《与巴什尔跳华尔兹》是一部基于一场惨绝人寰的大屠杀事件的动画影片（图2-11）。导演阿里·福尔曼曾经在19岁时作为以色列士兵目睹1982年黎巴嫩贝鲁特萨巴拉与沙提拉巴勒斯坦难民营的大屠杀，二十年后他试图通过与当年的战友、朋友、心理医生、亲历惨案的军人及记者的对话采访回忆历史真相。影片以昔日战友在酒吧向福尔曼诉说自己每天晚上都会做的一个噩梦，梦中他被26条恶犬追杀的画面开启，历史事件和现实中与朋友的交谈形成两条并行的叙事线，随着谈话的深入，事件的历史画幕逐渐拉开，真实与带着情感的想象并行，场景将紧张激烈的气氛渲染得恰到好处，观众很快被代入情境之中。纪录片的创作初衷是还原真实，而往往真实事件发生时又无法及时进行记录，记忆既能保存真实，也会丢失一些片段，追求绝对的客观再现并非导演的初衷，基于历史事实的合理想象、带着主观情感和个人体验进行创作比仅仅追求历史真实的影片更有力度。《与巴什尔跳华尔兹》为历史题材的动画创作提供了一种新的可能：真实与想象并非不可融合。

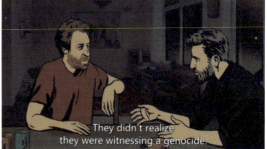

图2-11　《与巴什尔跳华尔兹》（导演：阿里·福尔曼）

三、以科学为依据的理性设计

每部影片的场景设计师都试图依据剧情进行世界观的设定，以有形的场景达到无形的境界。场景设计的目的是让观众沉浸在场景所设定的时空里，随着剧情感受影片带来的喜怒哀乐，这就需要通过理性的设计思维实现可信的设计。而可信的设计需要有严密的逻辑，对所设定的世界观建立一套能自圆其说的设计概念。

场景设计是一项艺术与科技、感性与理性结合的设计活动。通过科学与艺术的结合，实现影片的社会功能和文化功能比仅仅追逐冰冷的科技更有意义，比仅仅为了娱乐更有价值。我们并不知道地球将来会不会真的去流浪，但现实世界存在的环境问题、生态问题、科技伦理问题、社会问题引发了我们的忧虑，如果真的有这样一天，那这个世界会是怎样？《流浪地球》给出了这样的一个假定，而场景设计师的任务就是让这种假定在屏幕上发生并获得观众的认可，最终的目的是通过理性的设计表达出对现实世

界的人文关怀（图2-12）。科幻题材的影片需要设计师从前期调研中寻找设计创意的科学依据，让造型设计服务于人文、服务于功能，在科学与艺术之间寻找平衡点，最终以艺术化的手法将构想表现出来。对于具有艺术背景的同学们来说，运用跨学科知识开展设计是一个很大的挑战，比如设计一个太空中的飞行器，就需要了解太空知识、航天知识、机械设计知识，需要依据这些科学知识来分析怎样的飞行器才能支撑它完成剧情，分析其结构和功能该如何设计等。

图2-12 《流浪地球》场景既有生活细节又有科技内容（导演：郭帆）

四、基于日常体验的艺术升华

对生活日常的细微观察能帮助设计师形成独特的艺术洞见，电影美术师韩尚义先生曾经说道："优秀的布景设计，是作者从剧本主题思想中引出自己有关的生活积累和全部智慧，通过集中提炼、劳心焦思、多方探索，最后以鲜明、生动、富有魅力的艺术形象表现在银幕上的。"艺术来源于生活，对生活的细腻观察能帮助设计师设计出会讲故事的场景。书桌上的灰尘、墙上斑驳的印迹、门缝里透出的光线、生锈的水管，都在无声地诉说着与场景中的人有关的故事。场景通过细节设计建立与观众日常之间的联系，这种联系决定了场景传播信息的能量，建立与观众的沟通渠道。似曾相识、感同身受的场景更能唤起观众的认同，从而自然而然地接受场景的信息，接受剧情。

由管虎导演的影片《老炮儿》在荧幕里勾起观众的胡同记忆（图2-13）。影片中现代生活气息与旧建筑相融合，如旧建筑上外挂的空调外机、霓虹灯、门口放的垃圾桶、自行车，现代与传统、新与旧的纠葛也是"老炮儿"群体在社会新旧转轨处的不适、焦虑和无奈的体现。[5]

场景设计是为剧情、为故事服务的设计，将新建的场景进行做旧设计不会比新建一个建筑更容易，这需要有对生活的细微体验。胡同里踩人力车的师傅、下象棋的老人家、遛鸟的人、卖艺人，破落、杂乱、拥挤的环境，都是市井生活的真实形态，是承载传统精神的载体和象征物，也是与观众达成价值认同的渠道。场景中那些不起眼的细节也是影片的角色，无形地参与着影片的表演，它们最终会进入观众的眼睛，形成对影片的理解。

对于日常生活场景的细致观察能为动画场景的创作带来源源不断的灵感，拥有生活气息的场景让人感到角色真实地生活于场景之中。4摄氏度工作室创作的影片《恶童》正是这样一部包罗生活万象的动画，影片中的市容市貌如高空俯视下的十字路口、亚细亚商店街、钟楼、澡堂、医院、警署，还有陈旧的儿童乐园、掉色的熊猫跷跷板、残破的游乐器械等见证了时代的变迁，虽然只是一个虚构的时空，但却为生活在真实世界的我们带来对人与人、人与城市之间关系的深刻思索（图2-14）。

图2-13 《老炮儿》（导演：管虎）　　　图2-14 《恶童》（导演：迈克尔·艾里亚斯）

第三节　设计考察流程

一、设定考察主题与内容

考察主题是创作的核心，也是考察工作的重心，在进行考察之前要明确本次考察所针对的具体方向和设计内容，选择合适的场景和专题，通过场景选取、实地考察、历史背景研究、场景绘制等形式，在尽量集中的时间内完成考察任务。场景设计考察可针对选题的时代背景、地域特征、社会样貌、生活习俗或具体的道具、建筑、服饰等特征进行。在考察前可先进行初步的资料收集，考察路线的设定，研读剧本，根据剧情所需对场景进行分类，以便合理安排考察时间与进度，保证考察的质量与调研的价值。

二、拟定考察计划

考察计划需要考虑考察过程的整体行程和每日计划，包括具体路线、步骤、流程、内容和任务等，使整个考察具有联系性和递进关系，条理清楚，主次分明，如图2-15所示。

学生分组考察路线

图 2-15　考察地域情况（云南考察小组）（指导老师：朱贺）

三、考察准备工作

1. 心理准备

要明确考察的目的和任务，大部分考察的环境可能比较艰苦，考察前应提前做好心理建设，端正个

人心态，走马观花、旅游式的考察难以获得比较有价值的设计素材。

2. 信息准备

考察涉及的地点有远有近，进行考察之前首先要对当地的天气、社会习俗等有一定了解，避免在考察的过程中因为某些突发状况影响考察任务的完成。其次，考察之前要进行基础信息的调查，包括哪些是已有的资料需要考证，哪些是欠缺的信息需要补充搜集，哪些是更新的资料需要重新整理，都需要列好知识清单。

3. 物资准备

外出考察要准备个人的基本生活用品、考察工具、拍摄工具以及一些应急的药品等，日常用品尽量轻装齐备，例如洗漱用品、防晒防蚊用品、个人身份证件、便于携带清洗的衣物、笔记本、文具、摄像机、存储卡、移动电源等，不建议带笨重的设备和行李。去比较陌生的地域要考虑带上常备药品和指南针等野外工具。安全和健康要放在首位，去高原地带需要提前做体检，确保自己身体状况良好，防止高原反应。

四、考察的方法与技巧

1. 端正考察心态，保持虚心学习的态度

在考察时要多听多看，每个同学对于场景的感悟都不一样，我们要多听老师、同学对场景的感受和分析，从中提炼要点和元素，最后消化吸收，形成自己的知识库。

2. 注意访谈方法和技巧

在进行场地考察前，要了解地域文化特点，与人交谈前要先了解被采访对象的基本情况，避免考察过程中因为没有做好前期准备而造成访谈不愉快，或者因不尊重地方文化而带来考察难度，甚至产生误解。

3. 努力做好现场记录

根据在现场的实地感受，认真仔细地将自己的所观所感使用笔记本或者录音笔记录下来，避免因为元素堆砌得太多或者间隔时间太长，忽视掉一些考察要点。

4. 分类整理考察素材

针对本次考察收集的素材，可以按照名称、元素等进行分类，这样在未来进行影视创作时，才能更快地进行筛选，提高前期创作的效率。

课程考察示例如图 2-16 所示。

人物走访：杨光樑（南诏文化专家）

专家现场讲解：罗锡文（中国科学院院士）

图 2-16　课程考察示例（指导老师：涂先智）

影像记录　　　　　　　　体验观察

测绘写生

植被考察　　　　　　　地方服饰与音乐考察

地方文化考察

续图 2-16

地理环境考察

续图 2-16

五、考察材料的整理加工

考察结束后需对采集的信息进行收集整理，形成对考察内容的理解和认知，从素材中获取有价值的信息，从中洞察设计思路，构建出对相应主题的场景设计创意方案（图 2-17、图 2-18）。

考察日志 作者：蒋竺芯

现场讨论获得设计方案初稿

图 2-17　云南考察（学生团队：刘丽珊，蒋竺芯，黄薇璇，肖汉涛；指导老师：朱贺）

黄埔古港考察影像纪录:《古港遗风》

图 2-18　黄埔古港考察（学生团队: 蔡雄建, 李颖熙, 神美怡等; 指导老师: 涂先智）

本章参考文献及注释

[1] 中国电影报道. 幕后:《长安十二时辰》概念设计师带你重回大唐 [EB/OL]. (2019-01-16) [2021-06-07]. https://www.1905.com/m/video/nm/1401638.html.

[2] 吕寅荣（제니퍼 여 넬슨，又译：余仁英，英文名：Jennifer Yuh Nelson，又译：詹妮弗·余·尼尔森），动画导演，执导动画电影《功夫熊猫2》《功夫熊猫3》等。

[3] 元老级电影美术师杨占家：搞电影美术创作　先积累生活 [EB/OL]. (2018-06-15) [2021-06-07]. https://www.2cool.com.cn/article/ZNZAXOTcy.html?switchpaye=on.

[4] 孙鹏. 赵晓时: 让历史在影像中丰满 [J]. 电影，2011(06): 92-94.

[5] 电影《老炮儿》背后美术设计全方位解析 [EB/OL].(2018-01-10).www.333cn.com/shejizixun/201802/ 43498_140079.html.

第三章
场景设计的整体构思

第一节 树立整体造型观念

影视动画是集体创作的艺术，影片的美术指导要负责整部影片的视觉风格，而场景设计师则需要建立影片动画的整体造型意识。

美术设计指影视动画创作过程中负责任何与视觉效果有关的设计，包括整体风格设定、角色设计、场景设计、道具设计、电脑特技、资料收集，美术指导通常会由有经验的概念设计师兼任，在影片创作的前期阶段他们与制片人、导演、编剧、摄影师、音乐人等建立主创团队，根据剧本、预算、市场需求等因素讨论形成视觉设计的方向，比如影片采用平面化的视觉风格还是更写实的效果，或者风格化更加明显一点，采用二维制作技术、三维技术还是实拍特效技术，达成对影片视觉效果的整体共识。

美术指导不会独自包揽所有设计工作，他们依赖角色概念设计师、场景概念设计师、分镜设计师、动作设计师等完成影片前期的视觉整体概念设计，根据前期主创团队达成的整体共识把剧本文字内容转换为视觉效果。这个团队有时候是几个人，有时候是几十个人，如果美术指导不能与团队的设计师达成一致的设计标准，就难以保持创作整体构思的系统性和完整性，双方可能会在将来的一些设计细节中产生争议，使影片看起来支离破碎。

概念设计师可以进行多种视觉上的创新设计和尝试，头脑风暴似的视觉创新设计可以设置在影片创作初期，这个阶段设计师拥有很大的创作自由，并有义务为项目提出有建设性的设计理念，但是一旦视觉概念确立下来，这种创作自由就需要限制在这种整体的设计理念下。设计师需要从作品的小稿开始进行设计并进行充分的讨论，小稿确定好后开始场景气氛效果设计，而后到具体的细节设计，直至前期视觉设计全部完成。这个过程可能需要绘制成百上千张图纸甚至更多，有时候需要花几年时间来完成。

概念设计完成后，接下来进入分镜设计环节，运用视听语言展示镜头运动、画面构成、色彩基调、艺术表现、镜头剪辑、整体艺术风格等，根据剧本完成分镜故事板的绘制。

确定了分镜故事板和概念设计，就意味着视觉设计部分已经确立了方案，后面的制作环节需要遵照这个方案实施。美术指导则把工作转向重心影片的中期制作环节，这时会有更多的制作人员加入影片的制作，美术指导需要向制作团队展示影片的视觉设计方案，甚至需要给制作团队进行培训，让所有的制

作人员都能在统一的视觉设计概念下开展工作，因此此时也需要美术指导拥有很好的传达技巧，准确、充满感染力地传递影片信息。

制作环节因不同作品的制作技术不同存在比较大的差异，实拍影片、二维动画、三维动画、定格动画、特效制作等分别有着各自的工作流程，实拍影片涉及场景的置景工作，二维动画涉及场景的绘制，三维动画涉及场景模型、材质、灯光场景搭建，定格动画涉及场景模型制作与搭建，特效制作涉及特效场景拍摄与动画合成等设计。因此，对于一些影视动画创作项目还需要基于视觉效果进行制作流程的开发，更精确、更高质量地呈现视觉效果，比如三维动画和特效动画的制作，在三维建模和场景搭建阶段是看不到最终的成片效果的，还需要进行材质肌理效果、特效制作、实拍与动画结合、渲染等技术流程的开发。选择怎样的动画创作技术在影片早期的主创会议中就已经达成共识，美术指导需要充分了解这些工艺，以控制好制作流程和制作周期。当然，在影片立项时期，主创人员就已经确立了基本的风格，在实际制作过程中，美术指导对于效果的完成度和即将面对的技术节点是心中有数的。也许有些细节还需要进行调整、某些画面还需要精细化设计，但所有这些微调都需要遵循前期视觉方案的设定，生产流程一旦启动，就会不断生产出影片的镜头序列帧，大部分的效果就能逐渐显露出来。中期制作采取分层制作，能为后期制作提供空间，比如后期色彩合成、细节修饰等微调。

场景设计对整部影片的创作影响重大，树立整体构思观念是确保影片高质量完成的保障，美术指导、概念设计师、分镜设计师、动画制作人员都需要学习和了解场景设计，理解场景设计的职能，以形成高效率的创作团队。

迪士尼在 1950 年和 2015 年出品了不同版本的《灰姑娘》影片，一部是二维动画，另一部是真人实拍加数字动画的 IMAX（巨幕）影片，虽然两部影片剧情接近，但风格各有千秋，各自精彩（图 3-1、图 3-2）。1950 年二维动画版的《灰姑娘》，场景庞大恢弘，灰姑娘在巨大的建筑面前显得娇小，画面透视线导向观众的视角使观众进入剧情，类似普契尼歌剧舞台布景风格，在影片中我们清晰地看到场景是怎样将整个影片各种元素（包括角色、色调、光线、绘画风格、甚至剪辑风格）融合在一起的。真人版本则保持着复古的画面风格，数字技术的虚拟影像为观众营造了一个真实存在的童话世界，真实与虚拟已经难以区分，梦幻般的视觉奇观给观众身临其境之感，使剧情从虚构走向现实，场景中的特效成为真实与虚构的连接点。

无论是二维动画技术还是数字影像技术，这两部影片都各自保持着影片统一的整体风格，场景设计发挥了营造气氛、统一基调的作用，从宏观上把握了影片的整体造型、色彩基调和形式风格，使作品造型呈现空间的整体性、影片时空的连贯性、景人一体的融合性。

图 3-1 《灰姑娘》1950 年
（导演：克莱德·杰洛尼米等）

图 3-2 《灰姑娘》2015 年(导演: 肯尼思·布拉纳)

第二节　根据主题确定基调

场景设计需要从整体造型理念出发，剧本是设计的中心，设计调研为设计提供依据。影片的主题思想需要有承载物，它融于角色和场景中，没有场景和角色，思想则不复存在。将影片从文字剧本转换为视觉艺术的方法很多，没有现成的答案，这需要设计师通过设计调研，以专业智慧、独特洞见去发现和探索，将理想中的世界变为现实。

影片的基调就是通过塑造人物情绪，营造风格，把控情节节奏、气氛、色彩等表现出的一种整体的情绪特征。影片的基调如同音乐的主旋律，无论乐章如何变化，总会有一个基本调性，或欢快、或悲壮、或庄严、或英武、或诙谐、或壮观等。基调来自影片的主题、调研依据、设计师的艺术创意和艺术表现技巧。

中国传统动画《九色鹿》是根据敦煌壁画《鹿王本生图》改编的故事（图3-3），画家潘洁兹先生编写了《序幕》《神鹿指迷》《鹿游林中》《闹市卖艺》《鹿救溺人》《使臣见王》《王后索鹿》《恩将仇报》《国王猎鹿》《作恶自毙》和《尾声》共十一场的剧本，钱家俊导演撰写了《导演阐述》，根据作品的主题，确定了创作的方向："一、这次影片的主题突出表现在"救人劫难""舍生取义"上；二、采用敦煌壁画风格；三、造型要简洁、生动；四、场景需要简洁、典型、耐看……"方向确立后，接下来主创团队细读剧本，开展实地调研和文献调研。负责场景设计的冯建男老师描述：为了创作《九色鹿》，主创人员查阅敦煌壁画图文资料，考察了中国历史博物馆、北京故宫博物院、兰州博物馆、嘉峪关城楼，领略"河西走廊"风情，在敦煌石窟待了整整23天，每天写生、画速写，团队成员互相交流心得，临摹敦煌壁画。由于北魏时期的壁画风格大都简洁粗犷、生动、大气，富有很强的装饰性，但略显粗糙，不经看，唐代的壁画丰满富丽、金碧辉煌，但线条繁密、费工费时，而隋代壁画兼而有之。于是，在对敦煌壁画中的历史内容、神话故事、风格样式有了大致的认识和了解后，商定了《九色鹿》的艺术风格以敦煌北魏时期的壁画风格为基调，再将隋代和初唐的一些壁画风格融入其中。[1]

图3-3　敦煌壁画《鹿王本生图》[1]

根据剧情需要，负责场景设计的冯建男老师把收集来的素材资料与他对敦煌壁画风格的理解相结合，将构图、造型、色彩等元素打散，并采用敦煌壁画中夸张、变形、装饰、浪漫和图案化等手法，与西洋绘画中的色彩透视、色调组合等手法有机糅合，再进行重构、重组、重塑。比如《九色鹿》中的古国皇城，在敦煌壁画中并没有牌楼形式的皇城，要表现皇宫的壮观，如果按照故宫、午门、前门设计，那么时间朝代和风格就不匹配。敦煌壁画《鹿王本生图》的绘制时间为北魏时期，而故宫是明清时期的建筑，于是借鉴了敦煌壁画中的格子型宫墙，显出皇城的富丽奢华，糅合了戈壁中耸立的黑土黄色的嘉峪关城楼彰显古朴厚重，在城门上融入了嘉峪关等地的镇墓兽和辟邪图案增加皇城的威严。[1]如图3-4~图3-6所示为《九色鹿》场景设计图。

图3-4　《九色鹿》古国皇城场景设计图[1]

图 3-5 《九色鹿》
捕蛇人林间采药场景设计图[1]

图 3-6 《九色鹿》（导演：钱家俊 戴铁郎）

第三节 艺术风格的探索

一般来说，画家倾向于采用某种稳定的材料和艺术形式进行创作，而从事影视动画艺术创作的设计师则需要在各种艺术风格、创作材料和表现技法中游走，他们需要根据不同的剧本、创作主题进行艺术形式和风格的创新，追求影片的独特魅力。因此，场景设计师们总是处于终身学习的状态，他们向艺术家学习，向民间工艺大师学习，向史料图像学习，从各种不同形式的艺术作品中汲取营养，为我所用。

前迪士尼动画剧情长片部艺术总监、动画美术师汉斯·巴彻在其著作《梦想世界：动画美术设计》中写道：为了让影片有与众不同的风格，就要不断向那些优秀的艺术家们学习。在其创作由阿拉伯民间故事改编的动画《阿拉丁》（1992 版）时，他向那些专注研究中东主题的 19 世纪的法国艺术家学习，为了设计宫廷花园效果学习绘制波斯细密画[3]，在创作以中国历史传奇人物花木兰为原型的动画《花木兰》时学习中国水墨画、连环画和书法（图 3-7），学习中国阴阳哲学，借鉴其扁平风格，减少画面繁冗细节，尝试将中国的艺术风格融入迪士尼商业电影中，还有些作品借鉴波普艺术家、抽象派画家、印象派画家的风格，以及向一些现代建筑师和家具设计师学习。[4]

要创作出一种特别的艺术风格，至少应该知道哪些是目前影视动画作品中已有的风格。有时候收集艺术家的作品并不是想要模仿他们的风格，而是希望自己创作的作品有别于他们。因此，设计师需要用很多时间进行阅片分析，互联网提供了很多方便的途径，让我们足不出户了解世界、欣赏优秀的作品，长篇或短片、主流或实验性影片都可博览。除了影视艺术作品，还可以多去了解其他类型的艺

美术概念设计[4]（作者：汉斯·巴彻）

《花木兰》影片中的行军场景

图 3-7 《花木兰》（导演：托尼·班克罗夫特 巴里·库克）

术作品以及艺术家的创作理念，如画家、雕塑家、音乐家等，还有很多民间手工艺人们，虽然他们默默无闻，但从事着伟大的创作。无论设计师采取怎样独特的艺术风格，这种独特性一定要基于剧本内容，艺术的表现形式最终需要服务于剧本内容。

中国学派的动画前辈们擅于从本土艺术家的风格中学习，从而形成自己独特的艺术风格。1960年上映的《小蝌蚪找妈妈》是世界上第一部水墨动画，其灵感来源于齐白石的《蛙声十里出山泉》，另一部水墨动画是1963年上映的《牧笛》（图3-8），影片中的水牛是根据画家李可染先生的风格绘制的，为了这部影片，李可染还特地画了十四幅"牧牛图"给剧组作为参考（图3-9），"长安画派"的山水画家方济众承担了影片的背景设计工作。除此之外，中国传统皮影、剪纸、木偶、壁画、泥塑、折纸等工艺也常被运用于动画创作中，如图3-10~图3-13所示。

图3-8　水墨动画《牧笛》（导演：特伟　钱家骏）　　　图3-9　国画《牧童与牛》
　　　　　　　　　　　　　　　　　　　　　　　　　　　　　（作者：李可染）

图3-10　剪纸动画《猪八戒吃西瓜》（导演：万古蟾）　　图3-11　折纸动画《聪明的鸭子》（导演：虞哲光）

图3-12　木偶动画《曹冲称象》（导演：高尔丰，靳夕，刘蕙仪）　图3-13　皮影动画《会摇尾巴的狼》

第四节　场景设计的整体与细节

影片的艺术风格确立之后，场景设计就进入具体画面的绘图与制作流程，涉及建筑的设计、道具的设计、色彩的配置、空间的表现、镜头的运动、质感效果处理等方面。从最初的概念稿发展成为最终的设计图，需要学会把握影片的节奏和韵律，处理好画面整体与局部的关系。

好的场景设计，除了紧密围绕故事情节来展开创作、形成整体统一的艺术风格之外，还需要注意的是因为剧情发展、情绪变化，每个场景之间存在着紧密联系而又有差异。在进行影视动画作品创作时，由于参与的人员众多，容易导致元素重复、缺乏艺术特点抑或是个人风格过于突出。美术指导是把握整部影片整体与细节的重要角色，细节的处理要服从于剧情需要，要在场景设计的整体构思层面进行细节设计，让它们既能发挥其功能，又能融入整部影片中。

每个场景中同样存在整体与细节的处理，如墙上挂的照片、门上的锁、树干上的树皮纹理、雪地里的脚印、老式的收音机等都是场景的细节，发挥着叙事和塑造角色的作用。场景细节的处理必须与剧本有关，起到刻画人物、推动情节发展、深化主题、增强气氛的作用。

本章参考文献及注释

[1] 冯健男. 从场景设计谈动画片《九色鹿》的诞生——缅怀钱家骏先生 [J]. 南京艺术学院学报（美术与设计版）,2011(06)：137-140.

[2] 冯健男谈动画电影《九色鹿》的场景设计及对传统文化的看法 [EB/OL]. (2017-12-13) [2021-06-07]. http://www.zgyzyq.com/article.php?id=4685.

[3] 波斯细密画是中世纪艺术的一个重要部分，是在手抄经典或民间传说、科学等书籍中，和文字相配合的一种小型图画，早期画风受古希腊、古叙利亚等艺术的影响，色彩美丽，富于装饰性，至13世纪吸收中国绘画的一些方法而注意运笔和山水画程式的运用。

[4] 汉斯·巴彻. 梦想世界：动画美术设计 [M]. 若雪，译. 北京：人民邮电出版社，2010.

第四章
场景设计原理

一个大空间的场景设计与一个狭小空间的场景设计会使观众产生不一样的感觉，一个敞亮的空间与一个光线阴暗的角落也会产生不一样的感觉。

第一节 画面构成

影视艺术是一门视听艺术，视觉信息占据其中绝大部分内容。一部影片由大量逐帧播放的图片构成，这些图片所传达出来的信息通过眼睛传递到我们的大脑，在视觉暂留作用下产生动态画面，形成对影片的理解。在对影视动画作品进行场景设计时，需要意识到的是我们正在创造的是携带信息的图像，这种信息与影片的剧情及要达到的效果有关，信息传达的有效性对影片情节能否顺利发展有重要影响。如果影片需要的是一种悲天悯地的情绪，而场景设计无法配合剧情表达出这种情感时，观众就无法形成共情。

场景设计可以通过画面中的构图、造型、空间、颜色、镜头、景别等诸多视觉元素向观众传递信息，将这些元素有机组合起来，与观众的记忆和体验形成连接，产生情绪交流。剧情需要酝酿一种悲伤的情感时该如何设计场景？需要一种惊险的、跌宕起伏的感觉时该怎样设计场景？各种设计元素该如何搭配运用？下面将系统学习画面的构成元素以及一些普遍规律，以便进一步探讨场景设计的方法和原理。

一、构图

构图是为了表现作品的主题思想，在画面内经营布局各项元素以产生理想效果的方法，是作品中艺术形象的结构配置方法，也是表达作品思想内容并获得艺术感染力的重要手段，在中国画论中叫作布局或经营位置。在影视动画场景设计中构图发挥着重要的表达构思的作用，虽不能说构图精美的影片就是好影片，但是一部好影片一定有着独特运用构图进行叙事的方法。在场景设计中常见的构图方法及其特点如下（图4-1）。

水平式构图：具有平静、安宁、舒适、稳定的特点。水平线有高有低，使人感到压抑或舒畅。

垂直式构图：具有肃穆的特点，形成画面中庄重、严肃的气氛。也常是因为特有场景景物如森林、建筑等所致。

S形构图：常借场景景物中的S形曲线使画面有蜿蜒、绵长、向远处延伸的感觉，如S形河流、小径、长城。

三角形构图：能形成稳定、均衡的感觉，规整的正三角形能塑造出权威、威严的感觉。

对角线构图：对角线构图使画面形成某种趋势，向上、向下或者对比，加强了画面动感。

图 4-1 构图

方形构图：方形构图通常运用方形表达画面中的空间层次，形成内外不同的空间。也可使空间局限在方形内，形成压迫、局促的感觉。

圆形构图：使人感到有外方内圆的均衡感，使视觉聚焦于圆形中，有吸引注意力的功能。

辐射式构图：使人的注意力聚焦在中心，而后拥有舒展、扩散的作用，具有较强的形式化特征。

散点式构图：画面中包含多个相同或类似的物体，使视点分散，每个对象都可以是主体，也可以不是主体，这种分散的形式感本身是作者所追求的重点。也可借助分散物体的细微差别突出其中的聚焦对象。

影视动画的构图还包括画面的动态构图，除了需要考虑画面在静止状态时的效果，更重要的是设计画面中对象的运动状态，如画面中元素的运动走势、方向、速度、形变等。

二、造型

点、线、面、体是造型的基本元素。

1. 点

点在几何学定义上只有位置意义，而不具有大小意义，是最小的空间单位。在造型艺术中，点是一个相对概念，比如地球很大，但相对于宇宙而言也只是一个点。点的主要特点是凝聚视线、形成视觉张力。

点具有独特的造型能力，仅仅依靠点与点的组合搭配即可形成面与体积。国画中有一种绘画技法为米点皴，由北宋书画家米芾、米友仁父子所创，他们用米点形状的用笔，通过浓淡相宜的设色表现江南山水间晨初雨后之云雾变幻、烟树迷茫的景象（图4-2）。

西方艺术史中也有通过点进行造型的艺术形式。19世纪80年代后期，一群受到印象派影响的画家不用轮廓线绘制形象，而是用点状的小笔触，

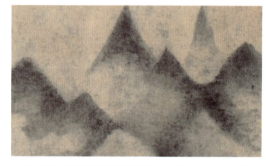

图4-2　云山图（局部）国画山水（作者：米友仁）[1]

通过合乎科学的光色规律的并置，让无数小色点在观者视觉中混合，从而构成色点组成的形象，后被称作"点彩派"。乔治·修拉的《大碗岛上的星期日下午》就是其中的代表性作品之一（图4-3）。

当画面聚焦为一点时，人们的视觉会集中在这一点的变化上，如果画面有两个同样的点出现，那么人们的视线就会往返这两个点之间，而有多个点存在时，就会失去对某个点的聚焦，形成群体的概念，进而形成线或者面的感觉，视线则忽略个体变化，在这些点中流连游走。

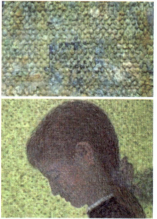

图4-3　《大碗岛上的星期日下午》（右为作品局部）（油画　作者：乔治·修拉）[2]

在1960年上海美术电影制片厂制作的水墨动画片《小蝌蚪找妈妈》中，我们可以把蝌蚪当作画面构成中的点元素，当蝌蚪比较多时，画面并不会聚焦在具体某个蝌蚪上，而是把它们当作无区别化的群体对象（图4-4）。本片也正是讲述一群蝌蚪找妈妈的故事，而非具体某个蝌蚪在找妈妈，画面中点的构成设计也是基于剧情所需。

图4-4 《小蝌蚪找妈妈》截图（导演：特伟，钱家骏，唐澄）

影视动画是运动的艺术，画面随时都在运动变化之中。点因聚集形成群体的感觉，也可能随着镜头变化或者由于参照对象的变化而重新定位，某些点从群体中跳跃出来，吸引观众的视线，形成新的视觉焦点。宫崎骏的动画电影《千与千寻》中塑造了一群生动的小煤球形象（图4-5），它们在千寻的脚下显得很小，在视觉上感到它们是一个群体，但随着镜头切换，煤球逐渐成为画面的主体，甚至某些煤球个体从群体中凸显出来，成为画面的焦点，这使得我们对小煤球角色的理解变得更加丰富、立体，既有细节又有整体。这种变化也体现出影视动画艺术在画面构成上的独特之处。

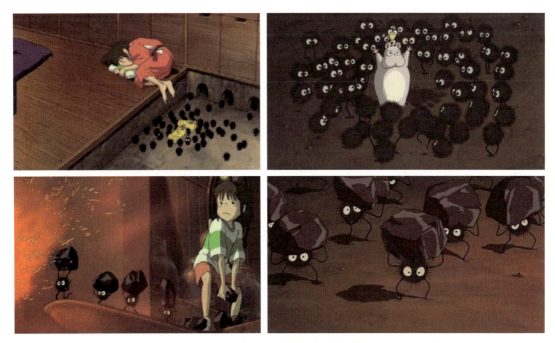

图4-5 《千与千寻》（导演：宫崎骏）

2. 线

线是描绘物体外形轮廓、形状的基础元素，也是引导视线、表达情绪的重要元素。

在几何学意义上，线是点移动的轨迹，是一切面的边缘和面与面的交界。在造型语言上，线的存在方式有两种，一种是用以区分物体之间的边界，另一种是用以勾勒出立体形态的转折。通常艺术专业学

生进行艺术基础造型训练时，最先学习的就是线的表现技能。

在国画中，通过浓、淡、粗、细、润、拙、长、短、勾、描、转、拖等笔墨技法的运用，一根线条便有了丰富的表现力。勾法是中国画最基础的技法之一，指以笔线勾取物象的外廓，也叫描法，在工笔画中称为线描。线描可以表现物体的形状、转折。

线条可以表现物体形状、前后层次、主次关系、虚实关系、光线来源、体感质感、表面纹理等，还可以表达情感、气质，比如兰花，其叶子的形态、气质、精神通过寥寥几笔便可勾勒出来，在漫画中也常用线条来表现速度和情绪等非实物的元素（图4-6）。

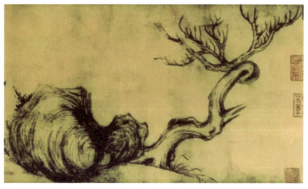
《枯木竹石图》（作者：苏轼）

《兰花》局部（作者：朱耷）

场景设计线稿草稿（作者：关皓文）

漫画线稿草稿（作者：吴永文）

图4-6　线的表现

线有确定画面趋势、引导视线的作用，也有对画面进行分割以强调或暗示情节的作用。这种线通常不是绘制的线，而是视觉上的感受，它们通常被近似线的物体替代。

如图4-7所示，图中的水管从视觉上感觉是线，向下延伸，将视线导向线条的延伸方向，从而将观众的注意力导向情节发展所指之处。

韩国电影《寄生虫》的场景中多处使用线对画面进行分割，将穷人与富人之间用隐形的线条分隔开来，强调导演想要表达的贫富差距主题（图4-8）。这条线通常用柱子、玻璃、窗户、门等物体演绎。

3. 面

面具有长度和宽度，是一种平面二维空间。

面的形态丰富，有几何形、有机形、规则形、不规

图4-7　趋势线

图4-8 《寄生虫》导演：奉俊昊

则形、刻意形、偶发形等。在面与面的构成中，位置、颜色、光线等因素参与其中，使面的形态处在多种变化中，主次关系也常常发生转换。面的构成设计、面与面的相互转换与剧本中要表达的内容相关（图4-9）。

由楼梯构成的画面将灰姑娘逼迫在画面的一角，使人感到冰冷而孤单。

灰姑娘遇到王子后，为了表现两人关系的推进，通过光影放大了他们的形象，强调了剧情中的人物关系。

图4-9 《灰姑娘》（导演：克莱德·杰洛尼米，威尔弗雷德·杰克逊，汉密尔顿·卢斯科）

面的基础形态有正方形、三角形和圆形。面的轮廓线决定了面的形态，在场景设计中可由建筑、景物、道具等对象构成，还可以由光影、云气等非物质对象构成。通过面的构成设计形成画面中前后错落的空间布局。从《马达加斯加3》场景中我们可以看到通过光影形成的空间布局（图4-10）。

图4-10 《马达加斯加3》（导演：埃里克·达尼尔）

在场景设计中，面的构成也体现在对空间的平面布局中。这些布局与场景中的实物尺寸、比例、功能等因素相关，合理的平面构成设计使作品具有较强的感染力和说服力。

4. 体

体是一种拥有长度、宽度和高度的立体三维空间。立体的形态可以由很多面构成，即便是一个复杂的立体形态也可以理解为由很多面构成的多边形立体对象。例如在三维软件中创建一个球体，可以设定不同细分级别来创建球体。面数越多，表面越光滑，细节越丰富；面数越少，表面越粗糙，能表现出来的细节就越少。

图4-11　三维动画场景（作者：蔡雨恒；指导老师：涂先智）

在三维动画场景、游戏场景或者特效动画场景制作过程中，经常需要对场景中的对象进行虚拟场景部分的制作，通过建模、材质、灯光、渲染形成以假乱真的效果（图4-11）。

三、颜色

颜色是动画场景设计中造型艺术的重要设计要素之一，与观众的心理特征、地域文化特征有着密切关系。从视觉心理学上讲，色彩可以使人产生多种情感，有利于动画场景在信息传达中刺激视觉，从而引起观众共鸣。

色彩构成起源于德国包豪斯设计学院，艺术家们从物理学、心理学两个角度研究色彩的基本理论和构成原理，使我们能够对颜色形成科学的认知，并将色彩设计原理运用于场景设计中。

1. 三原色

色彩中不能再分解的基本色为原色，原色能互相混合配出其他颜色。原色有两个色彩体系，即加色法三原色（光的三原色）和减色法三原色（色料三原色）（图4-12）。

加色法原理　三原色：红 red 绿 green 蓝 blue

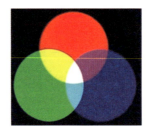

减色法原理　三原色：青 cyan 品红 mangenta 黄 yellow

图4-12　三原色

光的三原色是红、绿、蓝三色，基于加色法原理，这三种色彩叠加后变为白色，可以通过光学原理显示，如电视屏幕、电脑屏幕、手机屏幕、投影仪等。影视动画最终是以电影屏幕、电视屏幕、电脑屏幕、手机屏幕等主动发光的媒介进行展示的作品，其颜色便是基于加色法原理的色彩呈现。

色料的三原色是青色、品红、黄色，基于减色法原理，这三种色彩叠加后变为黑色。这些色料通常来自自然界的矿物质或者植物提炼的成分，因此从自然界不容易得到完全纯正的三原色料，可通过数字软件技术模拟获得。

抽象派艺术家蒙德里安的作品追求形状和色彩的"纯粹实在"，以最基本的造型元素——直线、直角和三原色（红黄蓝）、非三原色（白、灰、黑）——进行创作。

2. 色彩情绪

色彩能够引起人的情绪感应。在北方冬季的清晨，当人们看到一片红色，会感觉到温暖；反之，若看到浅蓝色，则会感到更加寒冷。这种自然的生理反应与人类的日常生活经

图4-13　《红黄蓝构成》（作者：蒙德里安）

验息息相关，因此总结生活中的经验后，获得了对色彩的情绪运用的规律（表4-1）。

表4-1 由色相引起的色彩联想与情绪

色相	联想	情绪
红色	火焰 华丽 喧闹 温暖	积极 活泼 热情 紧张 危险
橙色	光明 稳定 庄严 吉祥	高兴 活泼 精神 热闹 温和
黄色	幼小 发芽 初生 稚嫩	愉快 幼稚 明朗 精神 光明
绿色	抚育 生机 和平 安定	年轻 新鲜 希望 平静 安稳
紫色	高贵 雍容 尊严 神秘	哀伤 悕念 神秘 优雅 高贵
白色	纯洁 清楚 正派 清白	纯洁 开明 正值 清洁 神圣
灰色	肮脏 朦胧 雾霾 暗淡	沉静 压抑 忧虑 哀伤 忧郁
黑色	罪恶 阴暗 夜晚 死亡	不安 迟钝 罪恶 阴沉 严厉

色彩的调性可以由色相、明度和纯度引导。

以明亮和温暖的暖色调为主导、具有一定对比的色彩给人们传达出兴奋、活跃、快乐、积极的情绪。

以清新素雅为主的中间色调通常没有强烈的对比和夸张，温和、平淡，给人舒适、平静、安宁的感觉。

以灰暗抑郁为主的冷色调、暗色调容易给人一种不安、恐怖、浓重的感觉。

饱和度特别高、对比特别强烈的色调给人一种强烈、疯狂的感觉。

由色调引起的色彩联想与情绪见表4-2。

表4-2 由色调引起的色彩联想与情绪

色调	联想	情绪
鲜调	生动 华丽 新鲜 健康	兴奋 动情 自由
亮调	年轻 和煦 光辉 女性化	开朗 幸福 愉快
浅调	清澈 开朗 流通 明媚	浪漫 甜蜜 放松
浊调	模糊 混沌 朴素 亚健康	消极 柔弱 忧愁
暗调	朴实 苍老 老练 深邃 男性化	稳定 压抑 坚强
涩调	安稳 沉着 浓郁 艰辛	平静 苦涩 难受
深调	古雅 传统 黑暗 浓重	稳定 沉着 深沉

色彩在不同的时空和文化背景下会产生不同的心理和生理上的变化，比如红色象征热烈、奔放，同时也象征革命、血腥和暴力；绿色象征和平、环保，同时也象征疾病；紫色象征神秘、高贵，同时也象征恐怖；黄色象征权力、财富，同时也象征幼稚等。

3. 写实色彩

写实色彩通常指画面色彩效果与人眼看到的客观世界的效果具有相似性，追求客观真实，使作品具有写实感和纪实感。宫崎骏的动画（如《龙猫》《幽灵公主》等）大多基于现实场景的颜色进行场景的色彩设定（图4-14、图4-15）。

图4-14 《龙猫》（导演：宫崎骏）

图4-15 《幽灵公主》（导演：宫崎骏）

4. 装饰色彩

装饰色彩通常不局限于表现色彩的客观真实性，而是侧重表现色彩搭配效果，具有强烈的装饰感，有些装饰色彩来源于具有地域特色的民间艺术形式，带有浓郁的民族风格，比如《人参娃娃》《葫芦兄弟》等（图4-16、图4-17）。

图4-16 《人参娃娃》（导演：万古蟾）　　图4-17 《葫芦兄弟》（导演：胡进庆，葛桂云，周克勤）

5. 主观色彩

主观色彩通常运用艺术家本人的色彩趣味、爱好，突出表现某些特殊或夸张的效果，以引起观众心理共鸣，传达作者的观念。如《狮子王》中刀疤在象冢中称王时的色彩设计为绿色的火光从地缝中发射出来（图4-18），《大红灯笼高高挂》中以高饱和度的红色突出灯笼，而其他颜色则处理为灰色调（图4-19），这些颜色的设计都来自作者的主观处理。

图4-18 《狮子王》（导演：罗杰·艾勒斯，罗伯·明可夫）　　图4-19 《大红灯笼高高挂》（导演：张艺谋）

第二节　空间设计

空间可以理解为一个基于现实的实体形态，也可理解为抽象的虚空形态。空间可以由具体的物质要素如景观、建筑、道具、装饰、人物、动物构成，也可由画面中的图形、线条、文字、光线等抽象元素构成（图4-20、图4-21）。空间的设计与作品的剧本、艺术风格、制作技术、主题思想等相关。

一、设计要点

1. 主题思想

影视动画的场景设计服务于剧本和剧情，需要对影片创作的主题有充分的理解。作品要体现的中心思想、追求的艺术风格，作品是动作主题、思想主题、情感主题还是爱情主题，面对的是少儿受众、青年受众、成人受众还是合家欢式的影片受众，作品是历史题材、科幻题材、神话题材还是现实题材，这些前置条件对于场景的空间设计均有重要影响。

图 4-20 《父与女》(导演：迈克尔·度德威特)

图 4-21 《没有影子的人》(导演：乔治·史威兹贝尔)

动画短片《摇椅》从椅子的视角讲述了城市的发展，其场景设计基于主题进行了一些超现实的设计，作品所营造的空间中的物体比例、画面构成并没有遵循现实场景，却恰当地表达了作者的观点，通过一把椅子表现了农村向城镇化变迁的历史（图 4-22）。

图 4-22 《摇椅》(导演：弗雷德里克·贝克)

动画电影《美丽密语》讲述了男孩罗武进入一座旧灯塔后见到的奇妙新世界，以及他与神秘少女美丽之间单纯含蓄的爱情故事，场景空间营造出一种浪漫的意境（图 4-23）。

图 4-23 《美丽密语》(导演：李成疆)

2. 人物特征

空间设计与影片中人物的个性、职业、爱好、情绪、心理特征有关。空间设计可以从影片中角色的动作和所处的环境入手，从人物的生活环境、社会时空和行为特征思考场景中的空间布局。

电影《寄生虫》中穷人与富人生活背景的差异通过两个家庭的居住条件、社交场所、道具设计等显露出来。密不透风、不见阳光的半地下室与宽敞明亮的豪华别墅形成鲜明对比，加强了故事的矛盾冲突，塑造出不同的人物特征，与贫富差异的主题探讨紧密相连（图4-24）。

底层家庭场景

精英家庭场景

图4-24 《寄生虫》（导演：奉俊昊）

迪士尼动画电影《人猿泰山》讲述的是一个因意外成为孤儿的泰山被猿猴妈妈抚养成长，后来遇到文明社会的女孩珍并谱出恋曲的故事（图4-25）。剧情的焦点是泰山的成长过程，其经历了与亲生父母在森林中生活，随猿猴家族在森林中成长，而后遇到文明社会的珍并发生爱情的离奇情节，场景的空间设计需要符合角色的经历，能支撑角色的成长轨迹。

猿猴妈妈发现泰山时的场景

泰山在森林里成长的场景

图4-25 《人猿泰山》（导演：克里斯·巴克，凯文·利玛）

泰山接触文明社会的场景

续图 4-25

3. 环境特征

导演安东尼奥尼说："没有我的环境，便没有我的人物。"环境特征包括自然环境、社会环境、历史背景、人文环境等因素，也由此决定了场景中的空间设计。场景设计的空间可以有多种不同维度的理解，既是对场景中物体的三维空间布局的设计，也指这些物体之间的空间，既包括物质空间，也包括非物质空间。

物质空间：景观、建筑、道具、人物、装饰等。

非物质空间：光影、云、气、风、尘等特殊效果对象。

如图 4-26 所示为动画短片《老人与海》的场景。该动画短片根据海明威同名小说改编，讲述了一位经验丰富的老渔夫在海上捕鱼的故事。故事的大部分场景发生在海上，辽阔宽广、一望无际的大海只有一条孤独的小船和一位捕鱼老人，环境中云雾、光影所反映出的天气、时间的微妙变化，水面的些许动静都紧紧地牵动着观众的注意力，环境空间虽然简单，但故事情节波澜起伏、令人深思。

图 4-26 《老人与海》（导演：亚历山大·彼得洛夫）

《商标的世界》是一条创意动画短片，短片中的城市由两百多个世界著名商标构成，表现了一个商业化的社会空间，立意清晰、明确，创意独特（图 4-27）。

古希腊哲学家柏拉图曾经在公元前 360 年两度在他的著作《对话录》中提及亚特兰蒂斯文明——"在一个分不清楚昼夜的晚上，亚特兰蒂斯沉入了深海。"动画电影《亚特兰蒂斯：失落的帝国》中通过设计师的想象创造了一个至今仍存在的亚特兰蒂斯文明，这里的人们仍然生活在地底（图 4-28）。高度文明的社会成为人们的幻想之地，设计师将这种对"理想国"的幻想变得鲜活可见。

图 4-27 《商标的世界》([法]H5 工作室)

图 4-28 《亚特兰蒂斯:失落的帝国》(导演:加里·特洛斯达勒,柯克·维斯)

二、空间构建形式

场景的空间由室外空间、室内空间组成,室外空间包括自然环境,天空、山川、森林、原野、草地等。室外的空间设计与实景取景现场条件有关,也可以通过数字技术模拟影片背景,使影片场景虚实相接,产生虚幻又真实的效果。室内空间的构建与剧本、情绪、空间的功能、场景调度、镜头运用等因素有关。

1. 单一空间

单一空间通常指相对封闭、围合、独立的空间。单一空间不强调在空间上的变化,而凸显空间中发生的事情、人物对白等,因此场景调度相对较少,近景特写比较多(图 4-29)。

2. 纵向空间

纵向空间强调的是空间的纵深层次,既有近处的景物,也有远处的空间设计,往往与跟镜头、推拉镜头结合,体现层层推进的空间效果(图 4-30)。

图 4-29 《哈尔的移动城堡》中的单一空间(导演:宫崎骏)

图 4-30　《哈尔的移动城堡》中的纵向空间（导演：宫崎骏）

3. 横向空间

横向空间是为了满足横向移动镜头而构成的空间组合，空间的设计根据剧情有差异，通常有一字形空间、U形空间组合（图 4-31）。横向空间强调的是横向空间的延展性，使空间有延绵开阔之感。

4. 垂直空间

这种场景是多层的、上下若干房间或空间相连接的空间组合，通常采用镜头上升或者下降移动拍摄展示场景，上下连接的空间组合为交代场景空间布局、引导剧情发展提供条件（图 4-32）。

图 4-31　《麦兜故事》中巴士从郊区驶向城市的长镜头场景（导演：谢立文）

图 4-32　《埃及王子》场景（导演：布兰达·查普曼，西蒙·威尔斯，史蒂夫·希克纳，史蒂夫·马丁）

图4-33 《回忆三部曲之大炮之街》中的一个长镜头场景（导演：大友克洋）

5. 综合套层空间

这种场景空间形式是一种复杂的组合形式，既有横向空间，也有纵深套层空间，还有其他复杂空间组合。这种形式并非出于对空间形式美感的追求，而是基于剧情需要或者场景布景和场面调度需要。如图4-33所示，《回忆三部曲之大炮之街》用长镜头的形式，通过巧妙的转场使情节紧凑连贯，其空间设计巧妙、错综复杂，却对剧情起到了很好的连接作用。

6. 特殊场景

有时场景设计过程中会遇到采用特殊手法拍摄或制作的场景。比如在进行特效拍摄时，通常采用假场景实现特效拍摄，通过绿幕抠像完成后期与动画的合成和剪辑，有些地方使用假比例模型场景实现建筑物的爆破、坍塌等危险拍摄（图4-34）。

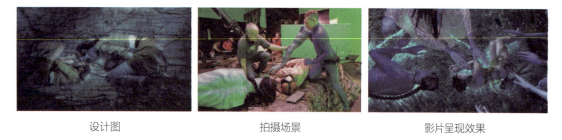

设计图　　　　　　　　拍摄场景　　　　　　　　影片呈现效果

图4-34 《阿凡达》中Grace在树根下死亡时的场景[3]（导演：詹姆斯·卡梅隆）

三、空间构成因素

1. 空间的尺度

空间的尺度指空间中的长、宽、高，场景空间结构尺度的不同会给观众造成不同的心理感受。不同的故事背景、风俗习惯、角色特征，其空间尺度的设计都存在较大差异。《埃及王子》场景中的建筑宏伟庞大，而《爆笑虫子》中的场景则设计在低矮的地下空间里（图4-35、图4-36）。

2. 空间的比例

空间的比例常指空间的长、宽、高的比例关系，也包括空间中的物体与物体之间的比例以及整体与局部的比例关系。比例的设计因人物和剧情而异，物体的比例不同会产生完全不同的感觉。《千与千寻》中的小煤球因个子小巧，所以设计师设计了榻榻米空间，榻榻米的高度以及供小煤球们出入的门也是专为它们的身高而设计的。《流浪地球》中的发射器因要产生驱动地球离开公转轨道的动力，因此其设计的尺寸就要考虑其动力是否能支撑该功能，产生令人信服的感觉。如图4-37所示，随着镜头后拉退远，

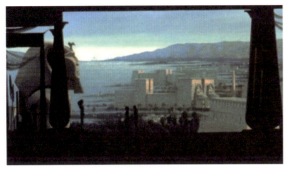
图 4-35　《埃及王子》大尺度空间

图 4-36　《爆笑虫子》小尺度空间

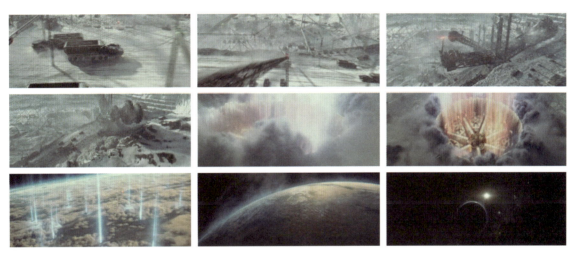
图 4-37　《流浪地球》（导演：郭帆）

行星发动机较之于人、车以及地球、太空的空间比例显而易见，观众能通过镜头展开的画面对故事发生的背景建立直观的认知。

3. 空间的形态

空间的形态是空间里比例、高低、尺度等因素的综合。高而直立的空间有肃穆升腾的感觉，低矮的空间给人压迫紧逼的感觉；圆形的窑洞给人内收凝聚的感觉，方形的房间给人安定的感觉；辗转蜿蜒的楼梯或者通道给人深远的感觉，宽敞的街道给人开阔舒展的感觉；房间中的屏风起到间隔空间的作用，小桥起到连接空间的作用。如图 4-38 所示，动画影片《恶童》通过窗户、门营造出多层次空间，从窗内往外看是一个世界，门外向里望也有另一番景致。

图 4-38　《恶童》中从室内透过窗户看向室外场景（导演：迈克尔·艾里亚斯）

第四节 透视

透视是将三维立体空间的物体表现在二维平面空间内。坐在荧幕前观看动画时，不知不觉就会进入一个由场景设计师掌想象营造的虚拟空间里，随着剧情发展在这个虚构的世界里漫步，与荧幕里的角色共情。而这种虚拟空间的创造有赖于设计师的想象，更重要的是需要有能将这个空间表达出来的技巧。因此，场景设计师在开展设计工作前有必要掌握科学的制图方法，让心中的世界跃然纸上，不是对着图片临摹照搬，而是灵活运用透视法则进行设计创作。现代动画需要更自如地模拟空间中的镜头运动并要求逼真、动感强烈，因此，即便有了三维软件的辅助，我们依然需要学习并掌握透视法则和绘图技巧，因为在进行三维造型前仍然需要进行前期设计。

运用透视原理能够帮助设计师构建出完整的空间结构关系，以及准确的场景尺度比例关系，加强设计师的空间思维能力和时空想象能力。正确理解透视原理、掌握透视制图技法就可以更好地把握动画场景的空间，准确地表现场景的结构、尺度关系、透视变形等，这需要进行大量的练习才能做到心手同步。

动画场景设计需要研究的透视关系包括几何透视和空气透视。

一、几何透视

1. 基本概念

（1）视点

视点是观察者眼睛的位置。当观察者注视前方，视线与画面垂直相交的一点叫作心点，通过心点的水平线叫作视平线（图4-39）。

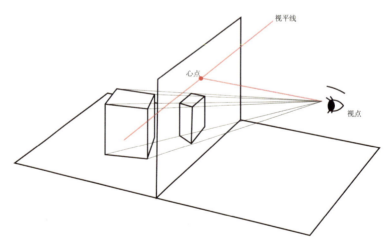

图4-39 透视

在电影的拍摄中，摄像机取代了人的眼睛，模拟人眼睛所看到的景象，视点即是摄像机所处的位置。不过需要注意的是镜头会有水平角、广角、长焦等的区别。水平角和垂直角接近人眼视角则类似于采用标准镜头，大于人眼视角的镜头叫作广角镜头，小于人眼视角的镜头为长焦镜头。广角和长焦镜头在视觉上有一定程度的变形，有时为了表现一些特殊效果，需要对画面采用特殊的镜头处理，通常情况下采用标准镜头，即最接近人眼视角的镜头。

（2）视平线

视平线是穿过视点且平行于水平面的面（视平面）与画布的交线。站在宽阔的平地上向远方看时，远方天与地的交界线为地平线。当我们平视远方时，视平线可能会与地平线重合，当我们朝上看时，视

平线在地平线之上；当我们朝下看时，视平线在地平线之下；当我们歪着头看时，视平线可能倾斜，出现不平行于地平线的情况。在创作中，视平线如何放置决定了画面的取景方式。

（3）消失点

消失点又称为灭点，即与画面成角度的空间直线所汇聚的点。与透视投影画面不平行的线都会在视平线上的消失点处交汇为一个点。当沿着铁路线去看两条铁轨或沿着公路线去看两边排列整齐的树木时，两条平行的铁轨或两排树木连线交于远处的某一点，这个点在透视图中就叫作消失点（图4-40）。

几何透视产生于数学原理，把几何透视运用到绘画艺术表现之中，是科学与艺术相结合的技法。几何透视遵循近大远小、近疏远密和消失点交汇的透视原理。

图4-40　消失点

近大远小：对象会随着远离视点而逐渐变小。

近疏远密：等间距会随着远离视点而逐渐密集。

消失点交汇：与透视投影画面不平行的线会在视平线上的消失点处交汇为一个点。

2. 一点透视

一点透视是使用广泛的透视类型，在一点透视规则中物体的高度和宽度都与画面平行，因此也被称为"平行透视"，定义其深度的物体的边缘交汇于消失点（图4-41）。一点透视常用于表现范围广度、纵深感强烈的画面，营造庄重、严肃的空间氛围（图4-42）。

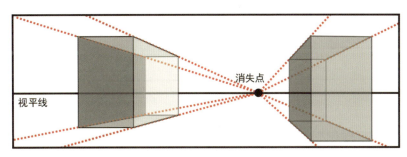

图4-41　一点透视

图4-42　《罗小黑战记》中的一点透视场景（导演：MTJJ）

有时我们希望获得倾斜相机所拍摄的画面，这时将产生与画面不平行的地平线，画面中物体的高度垂直于视平线，宽度平行于视平线，深度收敛于视平线上的消失点（图4-43）。

当立方体被放置在视平线以上时，我们能看到一个底面和两个侧面，当立方体正好在视平线上时，我们能看到两个侧面，当立方体被放置在视平线以下时，我们能看到它的顶面和两个侧面。在绘图时应

确保物体边缘在正确的消失点上，尽量不要让重要的信息太靠近消失点或者贴合在视平线上，否则会干扰观众理解物体的形态和位置（图4-44）。

图4-43 一点透视与透视中的等距

3. 两点透视

两点透视的视平线有两个消失点，也叫成角透视，画面中物体的高度垂直于视平线，宽度和深度收敛于视平线上的消失点（图4-45）。消失点位置的设置对画面会产生比较大的影响，两个消失点相距较宽时，透视呈现比较平缓，适合表现场景的客观状况，展现建筑物的实际尺度、比例；两个消失点过于靠近时，物体就会变得扭曲和挤压，适合表现强烈夸张的效果（图4-46）。

图4-44 透视中的设计要点

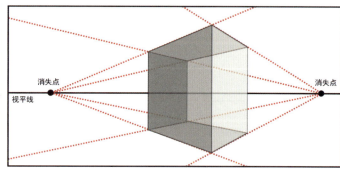

图4-45 两点透视

图4-46 《98浪潮》中两点透视场景（导演：Ely Dagher）

运用两点透视规则进行绘图时，消失点可能超出画面，如果发生这种情况，建议初学者准备一张较大的纸，借助直尺绘制辅助线条，以获得更准确的透视线。熟练的设计师通常会把消失点放在心里，凭经验绘制出准确的透视线。

有时两个消失点中会有一个出现在画面中，另一个在画面外；有时两个消失点同时出现在画面中，或者同时出现在画面外。消失点在设计之初便已经设定好，其位置的设定决定了相机的取景、透视的强度、构图和画面中展示的内容。

4. 三点透视

三点透视在两点透视的基础上增加了一个天点或者地点，从而产生俯视或仰视的效果，仰视适合表现高耸向上的景物，具有很强的上升动感；俯视适合表现宽广的大空间，具有一览众山小的气势（图4-47）。三点透视与两点透视不同之处在于画面中表现物体垂直的线条是否与视平线垂直。俯视时垂直的线条向下交汇于地点，仰视时垂直线条向上交汇于天点。

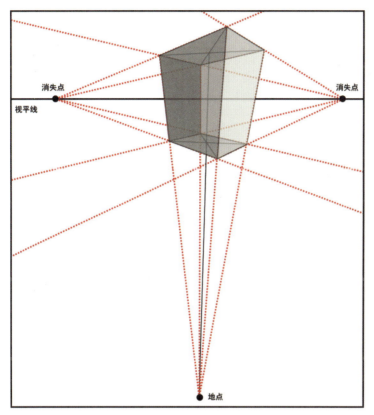

图4-47　三点透视

天点和地点的位置会对画面产生影响，离视平线越远，画面的透视感越弱，离视平线越近，画面的透视感越强烈（图4-48）。

图4-48　《超能陆战队》三点透视场景（导演：唐·霍尔，克里斯·威廉姆斯）

5. 鱼眼透视

当采用更小的焦距进行拍摄时，会出现画面的畸变，从而产生鱼眼透视的效果，也称为球形透视。鱼眼透视中除了视平线和穿过视平线中心与视平线垂直的线保持为直线外，其余部分都发生了弯曲。鱼

眼透视的变形程度由消失点的位置决定。

鱼眼透视通常用在移动镜头中，它能展现出比一点、两点、三点透视更宽阔的视野，但也会因为透视产生画面畸变扭曲的效果。第53届奥斯卡最佳动画短片《苍蝇》就是从苍蝇的主观视角来描写一只苍蝇闯入一户人家后被主人发现做成标本的故事，短片中大量使用了鱼眼透视来展示苍蝇眼中看到的世界（图4-49）。

图4-49　《苍蝇》(导演：法兰斯·罗夫茨)

二、空气透视

空气透视是借助空气对视觉产生的阻隔作用表现场景中大气对场景的影响，能够使画面产生深远飘逸的意境，大大增强画面的空间深度感。当物体离我们越近就越清晰，细节越丰富，颜色越明确；物体离我们越远就越模糊，细节就越少，颜色越柔和。

空气透视的运用使背景中的物体产生一种平静的混合，例如地平线上布满松树的山脉与前景中的岩石、灌木篱笆墙或一片鲜花，都很清晰的话容易失去主次关系，使用空气透视更容易凸显前景中的主要对象。场景设计师常常根据剧情，利用空气透视进行相应的设计，让前景中的物体更加生动，而背景中的物体则深远隐淡（图4-50、图4-51）。

图4-50　《松溪观鹿图》[作者：马远（南宋）]

图4-51　《英格兰和威尔士的旖旎风光》[作者：透纳（英国）]

在绘画中常常使用空气透视将远处景色与画面背景融为一体，表现纵深空间和云雾缭绕的感觉，给人飘逸深远的空间感。如图 4-52 所示，为了表现伦敦那种雾蒙蒙的感觉和充满水分的湿润气息，莫奈创作了至少 65 幅同一地点不同时间的画作，以记录阳台透过雾气在河面上、大楼上留下的瞬息万变的效果。

图 4-52　伦敦议会大厦与《伦敦议会大厦》写生系列（作者：莫奈）

空气透视的突出特点是产生造型的虚实变化、色调的深浅变化、造型细节的繁简变化。

1. 造型变化

近处的物体轮廓清晰实在，远处的物体轮廓模糊；近处物体立体感强，远处的物体立体感弱。

2. 色彩变化

近处物体的色彩对比强、色彩丰富、层次明显。远处物体色彩对比弱、层次少而模糊，纯度低。

3. 聚焦变化

使用模糊的造型能帮助我们区别画面的聚焦对象，以分辨离镜头远近不同的物体，如果远处物体拥有与近处物体同样清晰的轮廓，容易破坏物体的前后关系，使画面失去纵深感，变得扁平化。

三、透视运用注意事项

设计时应尽量避免画面中的物体破坏或者干扰透视而导致失去空间感，也要尽量避免物体过于集中在某一个深度空间上（图 4-53）。[4] 尽量照顾到画面空间中的每个面，使得物体空间错落有致、疏密得当、布局合理，预留空间为将来与角色合成做准备（图 4-54）。

图 4-53　避免物体过于集中在某一个深度空间上（作者：Mark T.Byrne）

在场景中留出角色活动的空间

图4-54 《夏》（导演：徐枫；场景：蔡雨恒，冯永轩，陈格纳，吾楼动力工作室）

第五节 光影造型

一、光影在影视动画中的作用

影视动画中光线的运用能为画面增添气氛，交代不同情境和环境。成熟的场景设计师擅于运用光线进行叙事、表达情感。光影的运用能大大增强影视艺术作品的表现力，是造型语言中很重要的表现手段。如图4-55所示，在天气晴朗的日子里，阴影比较明显，明暗对比比较鲜明。在阴天，阴影的调性受当地现场的环境影响。在柔和的阳光下，阴影相对柔和，色彩的调性由物体的造型与现场环境影响。在月光下，阴影在画面中占有主要地位，整体偏暗调。

天空晴朗　　　　　阴天　　　　　柔和阳光　　　　　月光

图4-55 同一场景不同时间的光影效果[4]（作者：Mark T.Byrne）

1. 塑造空间

光影用来暗示光线的方向，场景的空间感、立体感、结构、层次都需要它来展现。塑造空间是光影最基本、最重要的作用（图4-56）。

图4-56 光影与空间[5]（作者：Phil Metzger）

2. 营造气氛

光影是营造场景气氛的重要手段之一，光线的颜色、强度、照射角度以及阴影的运用能引导观众的

情绪,达到叙事目的。如图 4-57 所示,在《大鱼海棠》影片的开场部分,一群大鱼从天而降,穿越云海,交代主角椿的世界(海底世界)是如何与天空的尽头连接的,营造出虚拟与现实交织的虚幻气氛。

图 4-57 《大鱼海棠》(导演: 梁旋, 张春)

3. 制造悬念

光影的设计能吸引观众产生联想,为故事制造悬念,引导剧情发展(图 4-58)。

图 4-58 《蜘蛛侠: 平行宇宙》(导演: 鲍勃·佩尔西凯蒂, 彼得·拉姆齐, 罗德尼·罗斯曼)

4. 刻画角色

光影对角色刻画表现在对角色的形态展示、个性展示和情绪表现,运用得当可起到点睛作用。

二、光的基本特性

影视动画作品中光影的来源主要分为自然光和人造光。自然光会根据表现时间、天气、光线照射的角度、被照射物的反光程度等因素的不同而形成多种造型,而人造光的设计则更加自由、主观、富有想象力。

1. 强度

光线的强弱由光源的强弱、相对光源的位置、光源的颜色等因素决定。明亮的光线给人一种耀眼、明快的视觉感受;暗淡的光线给人一种忧郁、宁静和含蓄的情绪(图 4-59)。

左图为没有点灯的场景,右图为点灯后的场景。光线强弱对画面带来影响

图 4-59 《哈尔的移动城堡》(导演: 宫崎骏)

2. 质量

光线对场景的影响由场景中的空间设计以及场景中的气氛设计决定。正常情况下可以由光源发出直射或发散光线，但如果场景为雾天和阴天，或者有云或物体阻挡时会对光线产生影响。清晰明亮的光线会产生清晰的阴影，柔和的光线则产生模糊的阴影。为了渲染气氛，设计师会艺术化地处理光线，产生射线、柔光、光晕等效果，增强场景的情绪传递。如图 4-60 所示，从浓雾笼罩到渐渐散去，显露出山坡上移动的城堡和背后的山峰、天空。光线和雾气对画面产生影响。

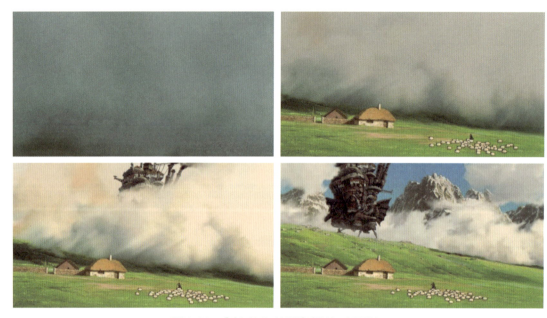

图 4-60 《哈尔的移动城堡》(导演：宫崎骏)

3. 色彩

光源的颜色不尽相同，通常太阳在清晨、正午、傍晚会产生不同冷暖、颜色的光线。根据剧情需要，亦可通过人造光或者人为调整光线颜色加强画面效果。如图 4-61 所示，左图为暖色光源，右图为冷色光源，光源的颜色对画面整体氛围产生影响。

图 4-61 《大鱼海棠》(导演：梁旋，张春)

三、采光方向

采光方向通常是指被光线照射的景物出现的亮部、暗部和阴影的方向。采光方向在一定时间里是相对固定的，站在不同方位拍摄会得到不同的光线效果。

1. 顺光

顺光是指光线透射方向与摄像机方向一致，被拍摄对象正面获得比较均匀的照明，但由于阴影被自身遮挡，缺乏投影对形态的塑造，给人比较平面的感觉。

2. 侧光

侧光是指光线从侧方透射，在被摄对象侧面留下明显的明暗效果和投影，对场景的立体形状和质感有较强的表现能力，影调层次丰富，立体感强。

3. 逆光

逆光是指光线从背面摄向被摄对象。逆光使被拍摄对象轮廓特别明显，边缘的背景光线可使物体与背景分离，但前方处于阴影中的细节则不明显，往往用来表现对对象轮廓的强调或者营造特殊的情绪。

4. 顶光

顶光是指光线从顶上往下照射，在物体正下方留下阴影，如正午的阳光则属于典型的顶光，产生明暗对比鲜明的效果。

5. 底光

底光是指光线从下方往上照射，这种光线在自然状态下不常出现，容易营造出恐怖、诡异的气氛。如图 4-62 所示为不同光线对被照射物体产生的影响的练习。

图 4-62　练习: 不同的光线对被照射物体产生的影响[6]（作者: 陈叠晨）

四、灯光组合

在一个动画场景中可能出现多处光源,在场景设计过程中需要对灯光进行组合设置,以便分清主次,实现对视点的引导,重点聚焦在某些位置。

1. 主光

主光是场景中用于照明被拍摄对象的主要光线,它是画面中最引人注目的部分,可以确定被拍摄对象的样貌,并决定着场景总的照明基调,包括明暗配置、光照部位、光影分布以及场景布局。

2. 辅助光

辅助光主要是补充主光没有照到的阴暗部分,获得画面整体的亮度平衡,帮助阴暗部分的细节得到一定的呈现,丰富画面整体效果。主光与辅助光通常结合使用,值得注意的是,当辅助光过强则容易与主光争夺视觉中心而出现主次颠倒。

3. 轮廓光

轮廓光是使被拍摄对象产生明显边缘轮廓的光线,从而勾勒出被拍摄对象的轮廓,突出对象的形式感,同时使对象与背景分离,产生更强的立体感。

4. 背景光

背景光是专门用来照亮背景的光线,主要作用是使对象在背景的烘托下得到鲜明对比的效果,同时也用来表现特定环境、事件或者气氛。

5. 装饰光

装饰光主要是对被摄体的某些局部或细节进行装饰,它是局部、小范围的用光。装饰光与辅助光的不同之处是它不以提高暗部亮度为目的,而是弥补主光、辅助光、轮廓光和背景光等在塑造形象上的不足。

如图4-63所示,场景空间随着光线的绘制逐渐展露出设计细节。

1.无光线;

2.定下光源方向;

3.细化明暗关系,勾勒轮廓;

4.绘制主光源和背景光线;

5.绘制装饰性光源;

6.光线的细微变化;

7.场景的细节刻画;

8.调整整体画面效果。

图4-63 场景空间随着光线的绘制逐渐展露出设计细节

在以上设计图中,主光是户外夕阳斜方向射入室内的光线,辅助光有室内窗户透射的光线和后方从建筑顶部射入的蓝色天光,主光的黄橙色光线与后方天光的蓝紫色光线呈补色关系,近处的轮廓光和暗部的描绘使画面具有更强的纵深感,由计算机等电子设备发出的屏幕荧光以及后方墙上的射灯起到装饰作用,同时也使得暗部空间变得通透而丰富。无论装饰性灯光如何丰富多样,依然需要照顾画面整体的主光对场景的主导作用。

第六节 景别

无论是真人影像还是动画，在拍摄场景时通常有不同类型的镜头，这些镜头被称为景别，包括全景、远景、中景、近景、特写、大特写。景别决定镜头画面中对象的比例大小、主次地位以及情感因素。图4-64以不同的景别展现同一个地点，传递不同的画面信息，表达不一样的视觉效果。

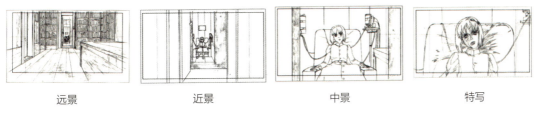

远景　　　　　　　近景　　　　　　　中景　　　　　　　特写

图4-64　同一场景不同的景别

远景：看到场景的全貌，主体对象比较远，观众的视觉聚焦在场景的整体环境和背景。

近景：能看到主体对象和她周围的环境，引起观众对事件的好奇。

中景：清晰地看到一个女生坐在椅子上，女子的姿势和动态、周围的物品很清晰，能够很好地交代当前女子所处的状况。

特写：镜头指向女子的脸部表情，突出表现女子当前的情绪特征。

第七节 镜头

影视动画是由一个个镜头形成的画面模拟摄像机运动并合成为完整的作品。其镜头较真人拍摄的镜头运用得更多变、多样，可不受客观条件限制自由拍摄。

一、固定镜头

固定镜头是指在摄影机的位置和角度以及镜头的焦距都不变的情况下拍摄出的画面（图4-65）。

固定镜头在影视作品中运用广泛，其技法简单，容易让人的视线集中于场景中的被拍摄对象，如果画面中信息量不足，场景设计单调，角色较少运动，则容易产生视觉疲劳。

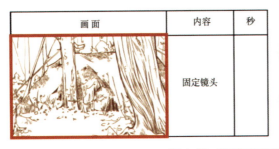

图4-65　固定镜头示例

二、移动镜头

移动镜头指摄影机在场景中水平、垂直、斜向方向的移动（图4-66～图4-68）。拍摄实景的移动镜头时，摄像机可以架在有轨道的移动平台上，也可吊在旋转吊臂上，还可以绑在移动拍摄物体上，如飞行器或动物。传统动画的移动镜头拍摄是根据动画摄影机固定不动的原理，通过移动轨道拍摄被摄物

图 4-66 水平移动镜头示例

图 4-67 斜向移动镜头示例

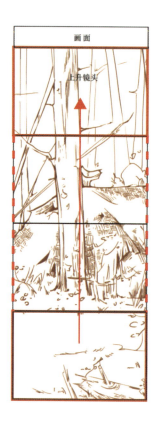

图 4-68 上升镜头示例

体的移动实现，所拍的效果与实拍的效果相同，动画软件中移动镜头的制作原理也是如此。

移动镜头的作用和表现力如下：①移动镜头通过摄像机的移动开拓了画面的造型空间，创造出独特的视觉艺术效果；②移动镜头在表现大场面、大纵深、多景物、多层次的复杂场景时具有气势恢宏的造型效果；③移动摄像可以表现某种主观倾向，通过有强烈主观色彩的镜头表现出更为自然生动的真实感和现场感；④移动摄像摆脱定点拍摄后形成多样化的视点，可以表现出各种运动条件下的视觉效果。

三、摇镜头

摇镜头简称摇拍，1896 年由法国摄影师迪克逊首创，是指在拍摄一个镜头的过程中，摄影机位置不变，镜头做上下左右和旋转的运动（图 4-69、图 4-70）。摇镜头的方向可以与被拍摄对象的方向相同，也可以相背，画面均呈现活动的影像。

图 4-69　下摇镜头示例

图 4-70　《岁月的童话》左右摇镜头（导演：高畑勋）

摇镜头有利于通过小景别画面包容更多的视觉信息，产生巡视环境、展示场景、揭示运动中角色的内心世界、烘托情绪与气氛、形成暗喻对比关系，还可以通过摇镜头摇出意象之外，制造悬念，形

成注意力的起伏等多种艺术效果，是一种画面转场的有效手法。

四、推镜头

推镜头指摄像机向前移动拍摄，其画面效果表现为同一对象由远至近，由全景到近景或特写，被摄主体从整体到局部或加强被摄细节，使观众感觉视线前移（图4-71）。

推镜头的功能和表现力如下：①突出主体人物和重点形象；②突出细节和重要的情节因素；③在一个镜头中介绍整体与局部、客观环境与主体人物的关系；④推镜头中的景别不断发生变化，有连续前进式蒙太奇句子的作用；⑤推镜头推进速度的快慢可以影响和调整画面节奏，从而产生外化的情绪力量；⑥推镜头可以通过突出一个重要的戏剧元素来表达特定的主题和含义；⑦推镜头可以加强或减弱运动主体的动感。

图4-71　推镜头示例

五、拉镜头

拉镜头指摄像机向后方移动拍摄，画面逐渐远离被摄主体，从局部过渡到全局，使观众产生后移的感觉（图4-72）。拉镜头能够形成视觉后移效果，使被摄主体由大变小，周围环境由小变大。

拉镜头的特点是不让观众开门见山、一览无遗，而是渐次展开视野范围，并可在同一镜头内渐次了解局部与整体的关系，造成悬念、对比、联想等艺术效果。

图4-72　拉镜头示例

六、跟镜头

跟镜头是摄像机始终跟随运动的被摄主体一起运动而进行的拍摄（图4-73、图4-74）。

跟镜头的作用如下：①跟镜头能够连续而详尽地表现运动中的被摄主体，既能突出主体，又能交代主体运动方向、速度、体态及其与环境的关系；②跟镜头跟随被摄对象一起运动，形成一种运动的主体不变、静止的背景变化的造型效果，有利于通过人物引出环境；③从人物背后跟随拍摄的跟镜头，由于观众与被摄人物视点的统一，可以表现出一种主观性镜头；④跟镜头对人物、事件、场面的跟随记录的表现方式，在纪实性作品的拍摄中有着重要的纪实性意义。

图 4-73　跟镜头示例

图 4-74　《小飞侠》分镜

七、综合运动镜头

综合运动镜头是把推、拉、摇、移、跟、升降等各种镜头的运动方式有机结合起来的镜头（图 4-75）。

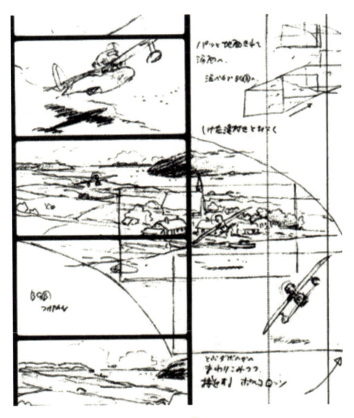

图 4-75　《红猪》分镜[7]（导演：宫崎骏）

综合运动镜头的作用和表现力如下：①综合运动镜头有利于在一个镜头中记录和表现场景中一段相对完整的情节；②综合运动镜头是形成画面造型形式美的有力手段；③综合运动镜头的连续动态有利于再现现实生活的流程；④综合运动镜头有利于通过画面结构的多元性形成表意方面的多义性；⑤综合运动镜头在较长的连续画面中可以与音乐的旋律变化相互"合拍"，形成画面形象与音乐一体化的节奏感。

本章参考文献及注释

[1] 米友仁：南宋画家，系北宋画家米芾长子，与米芾并称"大小米"，父子二人共创米点皴法，"点滴烟云，草草而成，而不失天真"。
[2] 乔治·修拉：法国画家，印象主义画派画家，点彩派创始人。他的画充满了细腻缤纷的小点，当靠近看时，每一个点都充满理性的笔触，他也擅长将色彩理论套用到画作当中。
[3] Eric Klopfer. The Making of Avatar: Jody Duncan and Lisa Fitzpatrick[M]. New York: Abrams, 2009.
[4] Mark T. Byrne. Animation: The Art of Layout and Storyboarding[M]. [S.I.]:[s.n.], 1999.
[5] Phil Metzger. The Art of Perspective: The Ultimate Guide for Artists in Every Medium[M]. [S.I.]:North Light Books, 2007.
[6] 图片来自名动漫。
[7] Hayao Miyazaki. The Art of Porco Rosso[M]. San Francisco: VIZ Media LLC, 2005.

第五章 道具设计

道具并不只是一件附属品,其中隐含着与剧情、场景、角色相关的一系列信息,道具设计是影视动画创作中的重要部分。

第一节 道具的分类

影视动画中的道具是指生活中的一切器物和用具,它们与剧情、人物有关,是场景设计的重要部分(图5-1)。这些器物与用具可以分类为家具、文具、茶具、餐具、战争用具、交通工具以及装饰器物等。

图 5-1 《七剑》刀剑设计图(影视美术师:杨占家)[1]

道具在影视动画作品中有着举足轻重的作用，它们能帮助作品成功地塑造角色。同样的工具在不同个性的角色上体现为不一样的设计特点，同样功能的器物在不同的时代背景下体现为不一样的风格形式，其细微之处藏着情感，伴随着剧情发展产生变化，具有强烈的艺术感，如《卧虎藏龙》里的青冥剑，《少年派的奇幻漂流》里漂流的船，《喜剧之王》里代表主角精神追求的道具——一本名为《演员的自我修养》的书，《红气球》里代表友情的红气球等（图5-2）。

《卧虎藏龙》（导演：李安）

《少年派的奇幻漂流》（导演：李安）

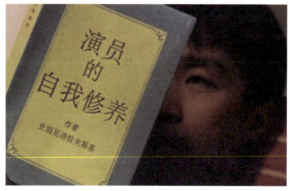
《喜剧之王》（导演：李力持）

《红气球》（导演：艾尔伯特·拉摩里斯）

图5-2　影片中的道具

道具包括的种类繁多，大到飞机、大炮、坦克、导弹，小到一个花瓶、一把扇子、一枚戒指，按其功能和特点可分为陈设道具和随身道具。

一、陈设道具

陈设道具泛指根据剧情需要设计的各种用于布置和陈设的器物及工具，如室内的挂毯、字画、窗帘、挂钟，室外的灯笼、旗帜、牌匾、车、船。有时为了体现时代的印记，会对这些道具进行做旧和做脏处理，电线杆上的小广告、墙角的青苔、破旧的茶壶、锈迹斑驳的车等如同会说话的角色让道具活起来，使作品令人信服，充满时代感。

二、随身道具

随身道具是指在影视动画作品中与故事情节、人物行为动作有直接关联的道具，如角色的随身武器、背包、玩具、眼镜等。随身道具的设计与角色个性紧密关联，如《蜘蛛侠》的吐丝器的设计与角色的特征紧密关联，从功能到外观设计都需要符合角色自身特点（图5-3）。

图 5-3 蜘蛛侠的道具"吐丝器"

第二节 道具的功能

道具是角色内在性格的外延，是影片时空的构建元素，也是故事情节的重要组成部分。加强对道具设计的认识，提升细节设计能够提高整部作品的水准，好的道具设计甚至能成为整个作品的闪光点，起到构建影片的叙事、丰满人物角色、巧妙推动剧情发展的作用。

一、烘托环境的时代气息

影片中的道具与故事发生的时代背景有关，观众通过道具可以推断出故事背景所处的年代。有些道具可能是在漫长的历史岁月当中留下来的，带有人物经历和回忆。不管道具的设定属于过去、现在还是未来，它的背后都包含着角色的情感或故事，道具的添加能给观者更多联想空间和情感体会。

从历史的角度来说，道具的样式、造型、陈设方式以及使用的材料等都与特定的时代分不开，比如建筑、家具、室内装饰、摆件等，因此，在进行道具设计前需要进行充分的考察与调研，研究历史发展过程中各类器物、用具在不同时代的形式变化以及当时的社会面貌、宗教信仰、风俗习惯、观念意识与审美情趣，这些对影视动画的道具设计有着重要的启迪意义，尤其是历史题材的影视作品。

以影片中常见的家具桌椅为例，我国两晋南北朝以前是没有椅子的，人们席地而坐，因而，用以摆放茶点和食具的都是很低矮的案或几以及俎。到了隋、唐、五代时期，由席地而坐改为垂足而坐，家具的形制有了明显变革，出现了诸如圈形扶手椅、靠背椅、长凳、圆凳、长桌、方桌等家具。这些家具可在描绘唐代贵族生活的图卷中找到依据，如南唐画家顾闳中的《韩熙载夜宴图》（图 5-4）。

图 5-4 《韩熙载夜宴图》[作者: 顾闳中（南唐）]

图 5-5 《临宋人画册》[作者: 仇英（明）]

明代家具在家具历史上达到前所未有的高峰，在造型制作、功能、尺度等方面别具一格。沈津为《长物志》写序说："几榻有度，器具有式，位置有定，贵其精而便，简而裁，巧而自然也。"在传世于今

的大量明代刻本的绘画、插图以及文人画中可以看到明代家具样式的特征。如图5-5所示，仇英在《临宋人画册》中完整展现了明代文人书房的布置，其中不乏各类清供[2]。

在此仅以家具为例便可看出不同时代家具的变更和特色，其他道具亦然。设计师应举一反三，进行充分调研考察后再进行设计，以免出现不严谨的道具设计。

二、以物写人

道具看似没有生命，经过设计师的手可以富有表现力和美学价值，富有生命力，使影片更加生动，人物更加鲜活，成为反映生活、刻画人物的"无声演员"。

道具具有一定的说明性和表意性。即使是同一件道具，不同角色对其的态度也暗示了人物之间的关系。人们常讲"物似主人形"，就是指人物与其生活、工作中经常使用、随时携带或珍爱之物之间，在形象、色彩、形状等方面有相似之处，或者通过某种物件产生"如见其人"之感。

不同角色职业、身份、兴趣、爱好产生的差异导致与角色相关的道具设计也会产生差异，如女性与男性的房间设计就有很大不同，老年人与年轻人的居住空间也会有很大差异，爱好拳击的角色与爱好车模的角色之间的差异在房间布置上会有所体现。优秀的设计师应当理解角色的道具设计是角色设计的重要部分，是透露角色和剧情信息的重要因素。

《名侦探柯南》的主人公工藤新经常借助阿笠博士为其制作的高科技道具来破案，包括手表麻醉针、追踪眼镜等，这些道具的设计与主角的角色特征紧密相关（图5-6）。

手表麻醉针

追踪眼镜

图5-6 《名侦探柯南》（TMS Entertainment 出品）

又如宫崎骏的动画《侧耳倾听》，场景的道具设计与角色的家庭背景、社会背景高度关联（图5-7）。主人公月岛雯的家是一个普通而温馨、充满生活气息的日本典型的小家庭。内饰道具从家具到生活用品的设计使场景具有极强的代入感。如玄关的置物架，有点拥挤但还算整洁，生活用具包括雨伞、拖鞋、花瓶、墙上的挂件、旧报纸，厨房的用具看起来处于正在使用的状态，显得空间有人气，父亲的书房堆积着各种书籍，显示出父亲的职业特点，阿雯的房间贴着各种便利贴、时间表，还挂着一只小企鹅，借书卡透露出角色的学生身份，有着一颗小女孩温暖的心，所有这些道具成为作品中的隐形角色，向观众讲述着与阿雯有关的故事，为观众带来生活的真实感。而地球屋商店则是完全不同的设计风格，欧式的家具和摆件显出神秘的色彩，体现在桌椅等家具、机动时钟以及细微的桌面摆件上。

三、借物传情

在影片中常通过道具刻画人物，借物传情是道具设计的重任之一，道具设计得好、运用巧妙，可

玄关

厨房

父亲身后是小书房

阿雯的房间

地球屋商店内部

桌面摆件

图 5-7 《侧耳倾听》（导演：宫崎骏）

以承担抒情和寄情的功能。道具的样式和质感是重要的表达情绪的途径，道具作为情感媒介既能传递影片中角色的情绪信息，同时也是设计师对主观情感的流露，透过一些有隐喻作用的道具，诠释人物内心的复杂情感。设计师与观众通过道具发生情感交流，观众潜移默化地接受感染和刺激，产生情感波澜。[3]

日本电影《幸福的黄手帕》中，男主人公勇作因打死了流氓而入狱，在狱中度过了漫长的铁窗生涯，当勇作即将出狱时，给妻子光枝写信，如果光枝已改嫁就祝她幸福，自己远走他乡，如果仍在等着他，就在自家屋外挂一块黄手帕（图5-8）。影片的中心情节和悬念就集中在手帕上。当勇作几经周折，带着极为忐忑不安的、矛盾紧张的心情来到家门外，看到满天飞舞的黄手帕时，难以用语言和文字表达的激动心情通过道具发挥到极致，升华了主题，此时的黄手帕已不再仅仅是一个道具，而是一种情感寄托之物，使影片充满生命力。

道具的生命在于"情"，其形状、色彩的设计使影片渲染上艺术色彩，成为情感和个性的象征物。张艺谋导演的《大红灯笼高高挂》里的灯笼既是剧情的叙事线索，也是权力与欲望的象征（图5-9）。整部影片的色彩基调是趋于青灰色的冷色调，与之形成鲜明对比的红色灯笼加强了戏剧冲突，大红色彩、

重复的灯笼符号的运用为这个冰冷的宅院添上隆重的情感色彩，给观众带来强烈的视觉冲击。

图 5-8　《幸福的黄手帕》(导演：山田洋次)　　　　图 5-9　《大红灯笼高高挂》(导演：张艺谋)

四、推动时空转换

影视动画作品所构建的时空多是虚拟的，这样的作品特别富有想象力。不管是温情的历史过往还是未来高科技的畅想，在创作中都要遵循事物的客观规律以及角色的思维逻辑，道具的选择要厘清故事的时空逻辑，合理铺垫剧情。

日本动画片《哆啦A梦》中的时光机能够任意穿梭于过去和未来，是很多80后心目中最早的穿越时空的道具。在影片中，机器猫会带着大雄和他的朋友们穿梭时空，去往过去和未来（图5-10）。道具在该影片中起到了穿越时空的作用，作为时空转化的工具。

皮克斯与迪斯尼合作的动画《怪物公司》中通过门将不同场景串联起来，门作为不同的多层次空间转换的载体，是推进故事情节发展的重要道具，电影镜头跟随门的开合而不断转换空间，最大限度地扩展了动画电影这一叙述故事的载体的自由度，同时也充分发挥了动画艺术的特性，让现实中不可能存在的现象在影片中实现（图5-11）。

图 5-10　《哆啦A梦》(东宝株式会社出品)　　　　图 5-11　《怪物公司》

(导演：彼特·道格特，大卫·斯沃曼，李·昂克里奇)

五、推进剧情发展

生活中的每一件物品都有自己的生命和历史，每一个重要道具的背后都隐藏着无限的情感与动人的故事。角色与道具的独特情感背后隐藏着悬念与情结，故事的发展往往和某一件事物紧紧联系在一起，运用道具来推动情节不仅能将故事讲述清楚，同时能添加无限的想象空间和丰富的情感。

《疯狂约会美丽都》中三姐妹所使用的道具冰箱、吸尘器、报纸本来再平常不过，而三姐妹却对它们珍爱备至，不让任何人触碰（图5-12）。随着情节的发展，观众才知道冰箱、吸尘器和报纸是三姐妹演出时所使用的乐器。三姐妹对这三样道具的热爱实际上隐藏着她们对音乐的热爱，她们对这三样道具的珍惜实则是对她们曾经辉煌的音乐生涯的高度缅怀与尊重。

图 5-12　《疯狂约会美丽都》（导演：西维亚·乔迈）

第三节　道具设计方法

一、造型设计

外部形态是我们对物体的第一印象，除了符合事物的基本结构特征外，还要符合一定的艺术美感。首先，道具的造型设计要符合影片的整体风格，例如儿童动画中经常使用 Q 版设计风格，那么在道具外形上需要采用可爱风格的造型，使形态更加平滑，省略一些细节描绘，主要以整体特征为主；如果是魔幻风格的道具，则要根据角色和不同的地域添加具有特征的元素，在细节上增加一些设定以增强代入感和真实感。

除了外部形态，道具的内部也有一定的结构细节设计，有些道具可以进行变形或者转化升级，道具越大，其内部构造越复杂，对设计师的要求更高。还有些道具需要进行实拍，需要考虑组装、拆卸和摄像机设置的问题。

如《哈尔的移动城堡》中，城堡本来不会移动，造型设计师给它添上了双腿，变成了移动城堡（移动的空间）（图 5-13）。设计师在设计时不仅考虑了外部形态，还考虑到了内部结构和细节的设计。

图 5-13　《哈尔的移动城堡》[4]（导演：宫崎骏）

《哈利·波特》系列影片中道具众多（图 5-14），小到魔药学教室里每一个烧杯、玻璃瓶上的标签、悬赏小天狼星的海报、每个巫师必读的预言家日报、活点地图、魔法零食柏蒂全口味豆的包装设计，大到建筑、家具等，电影制作团队甚至动用五个大型仓库来存放这些道具，包括约 5000 件家具、12000 本手工书、40000 件魔法道具等。设计师们在道具设计中尽显细节，即便是影片中出现的报纸杂志这类道具，每一期都需要设计师花两周时间制作出来，而且他们还制作了三十多期，甚至这些报纸的设计风

格还能随着时间推移而变化，足以体现出影片对细节的高度关注，那些在影片中一闪而过的物件也都追求极致，体现出影视工作者的职业精神。

四大学院标志　　　　　　　　　　　报纸杂志

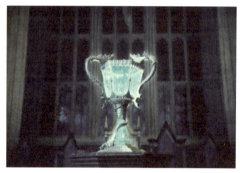

火焰杯　　　　　　　　　　　妖怪们的妖怪书

图 5-14　《哈利·波特》系列影片道具 [5]（设计师：埃杜瓦多·利马，米拉芙拉·敏娜）

二、功能设计

道具除了在场景中作为叙事环境的烘托之外，还能够作为角色的生活物品、交通工具、武器等使用，具有一定的功能性。因此道具设计除了要在造型上合乎情理、造型美观之外，还需要对它进行功能设计。

《太极 1：从零开始》的剧本里如此描述"特洛伊"："那是一座足有几层楼高的机械怪兽，前端是 5 米长的铁臂，臂吊重锤，仿佛能毁天灭地，黑色的装甲铁壳，坚若城池，俨然一座铁楼，高耸的黑色烟囱，排出浓密蒸汽。"

身形巨大的"特洛伊"并不具备攻击能力，而是用来铺铁轨的道具，它能一边清除障碍物，一边从身后吐出铁轨。叶锦添与钟伟两位设计师在创作过程中找了许多工业革命之后发明的蒸汽机与锅炉、机械作参考，考虑尺寸比例、材料质感、造型特点、机械动力等，同时与导演、武术指导、摄影师等专家反复推敲（图 5-15）。

图 5-15　特洛伊 [6]（设计师：叶锦添，钟伟；导演：冯德伦）

三、艺术化处理

1. 元素组合

道具的元素组合主要是通过提取与影片相符的元素进行组合，如植物、动物的造型或者图腾、符号等。提取元素时应注意保留其具有识别度的特征，在组合的时候元素也不要太多，例如设计一款兵器，如果是魔幻世界中魔族所使用的，可以使用一些凶猛的动物元素作为配饰或者武器的图案；如果是贵族所使用的，则可考虑使用植物花卉的图案，表现优美温和的气息。元素如何组合，重点考虑道具与角色的设定和剧情的关联。

2. 特征夸张

为了使道具的特征更加明显，经常使用夸张的设计手法，在实物原型基础上，将最具有代表性的特征进行放大、夸张，让道具的视觉效果更加吸引人。

3. 引用主题元素

每个国家的民族特色、每个历史时期的时代特点各有不同，可以根据影片设定的时空背景，提取最有代表性的图案、色彩、风格，运用到作品中，使作品风格更加独特。例如动画电影《大闹天宫》，其故事源自神话传说，影片的道具造型参考了中国古代器物的造型和装饰风格（图5-16）。

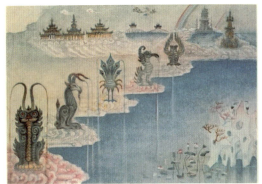

天宫瑶池设计

兜率宫内景

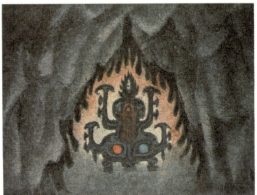

三千年、六千年、九千年的仙桃

炼丹炉

图5-16 《大闹天宫》部分道具设计[7]（导演：万籁鸣，唐澄）

四、道具制图

道具不论大小都需要画出设计图，工作团队可按图纸进行动画的中期绘制。道具设计图纸通常包括

效果图、平面图和结构图，重要的、结构复杂的道具还要画出细节图和剖视图。

准确是道具设计的第一要求。一件道具呈现出的时代感、形式感通过图纸便能表现出来，各个部件的长宽比例、弯曲度非常重要，否则在具体制作过程中就会出现"差之毫厘，谬以千里"的情况，作品效果也会大打折扣。在进行三维建模时，不规范的制图容易导致建模困难，后期绑定难度也会增加，返修次数过多容易导致制作流程滞后，延误影片生产。

电影《垂帘听政》中"梓宫回銮"一景，路上有纸人、纸马、开路鬼、开道锣、卤簿仪仗、幡旗等道具，重点是棺罩。设计师采用了128人抬大棺罩，大杠长19.5米，棺罩长7米、宽5米、重5吨，合理的杠位设计、细致的装饰和结构设计使观众身临其境，感受到当年太后回銮的气势（图5-17）。[8]

图5-17　电影《垂帘听政》大棺罩设计（设计：宋红荣）

本章参考文献及注释

[1]　杨占家. 电影美术师杨占家作品集 [M]. 北京：中国电影出版社，2010.

[2]　清供：指旧俗凡节日、祭祀等用清香、鲜花、清蔬等供品；也指清玩，明代袁宏道在《瓶史·器具》中写："大抵斋瓶宜矮而小，铜器如花觚、铜觯、尊罍、方汉壶、素温壶、匾壶、窑器如纸槌、鹅颈、茹袋、花樽、花囊、蓍草、蒲槌，皆须形製短小者，方入清供。"

[3]　吕志昌. 影视美术设计 [M]. 北京：中国传媒大学出版社，2001.

[4]　Hayao Miyazaki. Art of Howls Moving Castle[M]. [S.I.]:[s.n.], 2005.

[5]　马克·萨默克. 哈利·波特艺术设定集 [M]. 北京：新星出版社. 2019.

[6]　道具师揭秘电影幕后故事　制作道具最怕穿帮 [EB/OL]. (2012-09-22) [2021-06-07]. www.cnhubei.com/news/xw/yl/202109/t2236115.shtml.

[7]　张光宇，张正宇. 大闹天宫动画片造型设计 [M]. 上海：人民美术出版社，1980.

[8]　吕志昌. 影视美术设计 [M]. 北京：中国传媒大学出版社，2001.

第六章
影视动画场景设计专项训练

第一节 场景写生训练

写生是艺术创作者对大自然与现实生活环境进行艺术创作的形式，也是对现实生活的认识和对美的创造，是传达情感、表达思想的手段。通过写生，能全面接触到场景设计过程中经常遇到的诸如题材设置、选景、构图、绘图技巧、意境营造、基调表达等问题，培养对自然风光美景的观察力、感受力和表现力，了解空间构成、层次塑造与空间透视关系的各种要素，掌握表现空间的方法与技能，理解自然景色由于季节、气候、时间、环境等条件的不同而产生的不同基调和色彩关系，并掌握其表现的规律与技法，训练用绘画技法塑造不同景物的形体、质感的能力。

虽然现在可以采用相机拍摄的手法对环境进行记录，但是对着照片绘画始终代替不了真实环境给人带来的体验和感受，这种体验直接影响设计师的表现，因此建议保持良好的写生习惯。

写生时可以用便捷的材料进行创作，边走边画，遇到有兴趣的内容可以停下来进行深入研究。常见的写生材料包括铅笔、水彩、马克笔、彩铅、毛笔、钢笔等，常见的创作形式有速写、素描、色彩等（图6-1~图6-3）。可不拘泥于这些形式和材料，以便捷、操作顺手为主，重点是坚持不懈。

图6-1 速写（作者：吴冠中）

图6-2 钢笔画（作者：希施金）

图6-3 水彩写生（作者：徐悲鸿）　　　　图6-4 油画《干草垛》（作者：莫奈）

写生的对象不局限于风景，可以是生活中的任意对象，包括树木、天空、花草、道路、城市建筑、街边的垃圾桶、生锈的易拉罐、一把雨伞等，也可针对某些材质、肌理进行专项写生，以建立对世界的完整认知，培养对身边事物的感知能力、观察能力，为未来从写生进入设计打下基础（图6-4）。场景设计师需要具有仅凭一张白纸、一支笔就能将大脑中构想的世界描绘于纸上的能力，写生训练能为未来实现随心所欲的创作积累经验，帮助我们形成正确的思维习惯，提升绘画表现技能。

一、户外写生

在户外写生时环境和光线瞬息万变，从而要求我们具备快速捕捉对象的能力，建议多进行一些快速写生训练，结合透视、光影、色彩知识完成户外写生练习。

莫奈在1892—1893年间创作了30多幅以鲁昂大教堂为对象的画作，通过快速写生及时捕捉了不同时间、不同天气、不同光影下的教堂景色（图6-5）。莫奈的作品为了能快速捕捉光影的变化忽略了教堂繁冗细节的表现，画面重点表现了光影的变化带来的作品整体色彩的变化。

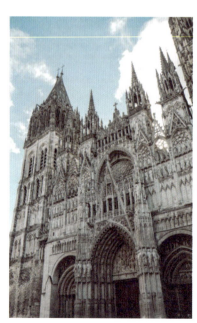 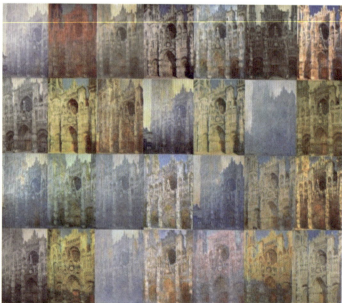

图6-5 鲁昂大教堂与《鲁昂大教堂》写生系列（作者：莫奈）

梵高的《星月夜》中，树木在风中翻腾起伏的动态被捕捉下来，天空中卷曲的星云似乎被这阵风扰动翻腾，画面似乎被一股汹涌、动荡的激流充盈，风景在发狂，山在骚动，月亮、星云在旋转，而那翻卷缭绕、直上云端的柏树，看起来像一团巨大的黑色火舌，恰好反映出画家躁动不安的情感和狂迷的幻觉世界（图6-6）。

图6-6 梵高的写生手稿与油画《星月夜》

二、静物写生

静物写生时对象静止不动，可以为画者提供更多认真观察、细致考究的时间，因此在静物写生训练中，不妨进行一些慢写训练，培养对物体细节的观察和表现能力，实现对物体逼真程度的表达。写生对象可以是生活中的常见物品，包括食品、日用品、工具、家具等，也可针对不同材质对象进行专项训练，包括金属、瓷器、玻璃、木头、石头、皮毛物品、针织品、锈迹斑驳的物品等，尽可能多种多样（图6-7、图6-8）。良好的绘画技能能帮助设计师更好地表现对象的细节，一方面能更好地传递作品的创作意图，另一方面能建立更强的代入感，尤其是与真人拍摄影片结合的场景设计能达到以假乱真的效果。

图6-7 《静物》（作者：彼得·克拉斯）　　图6-8 《静物与火锅》（作者：威廉·考尔夫）

梵高为了表现鞋子曾经使用过的痕迹，特意选择一些旧皮鞋作为静物进行写生，他以随意的笔触表现他心目中想要的那种经过长时间行走而产生的皱巴巴、湿漉漉的感觉，使鞋子拥有了经历，成为传达情感的载体，画面也拥有了叙事性（图6-9）。

图6-9 静物鞋子系列（作者：梵高）

扫描二维码获取更多场景写生习作

◆ 学生习作

学生习作如图 6-10、图 6-11 所示。

图 6-10　江思洁 习作（指导老师：涂先智）

图 6-11　梁思棋 习作（指导老师：涂先智）

第二节　概念草图训练

设计师经过考察调研后进入构思和草图绘制阶段，草图是指在进行一个比较大的项目前将自己的想法、构思以比较简单的形式记录在草稿纸上，为主创团队进行讨论提供基础，为将来的设计方案提供设想。通常设计师会为一个场景设计多个方案，有些比较大型的创作项目甚至达到成百上千张草稿。这些图纸看似比较粗糙、简单、随意，但能记录下一些闪光的创意构思供团队讨论。作为一名合格的设计师，不能仅仅只会写生，更重要的是把大脑中构想的世界通过双手创造出来，这需要大量的草图训练才能实现。

一、设计思维的表达

设计思维是对特定的信息、概念、内容、含义、情感、思想的理解分析，最终以视觉形式表达出来成为可视的画面。场景设计师的概念设计便是从文字剧本到可视画面的转换过程，是对既定的剧本信息的解读、整理、思考，并以概念草图的形式呈现出这个过程。这个过程直接决定了设计构思的方向，也决定了设计概念能否获得主创团队的认可。

经过充分的调研和思考后，设计师需要表达创意时就要求手部绘画技巧要跟上大脑构思的速度，快速记录下这些创意，完成概念草图的绘制，因此在进行概念草图训练时并不以追求画面精致、细腻、整洁为目标，而是重点追求创意思维过程的呈现、设计概念表达的准确性，强调眼到、心到、手到。

在设计实践中，很多设计师会有这样的疑问：为什么我的图纸更完善、更美观、更漂亮，却没有获得认可？为什么我的方案没能被采纳？这也是很多初学者存在的困扰，一张看起来很酷、很美的图纸固然是必要的，但是理性创新的设计方案依然是这个行业的稀缺品。场景设计需要的是一个创新的但又令人信服的设计方案，从而引领观众进入这个世界，并相信这个世界真的存在。

二、概念草图的作用

1. 概念草图是一种记录手段

概念草图既运用于呈现设计师对世界观的宏观构建，也运用于道具、内部结构等细节表现，既体现画面构图、空间布局，也体现镜头运用、画面动态效果等信息，既可运用在草稿上，也可运用在故事板创作上，它是对设计师思维过程的视觉化记录。

2. 概念草图是一种分析工具

概念草图是设计师构思的自我整理分析，从无序到有序的推敲过程，概念草图是影视动画创作过程中重要的推理、分析手段。草图绘制可以以图解的方式开展，从大局入手，用铅笔绘制一些模糊的线条，快速定下大的设想，然后在草图基础上发展设计，进行甄别、选择、排除和肯定，因此在很多概念草图中能看到文字注释、尺寸标定、颜色推敲、结构分析等痕迹。

3. 概念草图是一种交流媒介

概念草图是未来对场景进行深入设计、延伸运用的基础，主创团队在讨论的过程中通过对草稿的确认使项目深化开展，一旦概念草图方案确立，项目则可在此基础上顺利推进。概念草图创作阶段往往是主创团队对项目进行前期讨论、反复修订和决策的重要阶段。每位设计师都有自己比较顺手的草图绘制方法，有些喜欢用笔在纸上画，有些喜欢用数位板在电脑上绘制，有些喜欢将图片修改为自己想要的效果，有些喜欢用线条，有些喜欢用宽笔分出面，不管设计师采用怎样的技法，都要以能高效、准确表现自己的构想为主。

◆学生习作

学生习作如图 6-12、图 6-13 所示。

扫描二维码获取更多概念草图习作

图 6-12　概念设计草图 车铭怡 习作（指导老师：涂先智）

续图 6-12

图 6-13 概念设计草图与完成稿 郭周彤 习作（指导老师：涂先智）

第三节 空间设计训练

当面对一张白纸，面前没有任何参照物时该如何开始创作呢？首先需要进行一些初步的空间表现的训练，要从基础透视开始。透视的灵活运用能摆脱对客观对象的依赖，走向创作的自由，最终实现脑中想到什么，手中便能表现什么。

一、透视表现

透视表现的训练重点是充分理解并灵活运用透视原理进行创作，训练的目的是使同学们从写生的状态过渡到脱离参照对象开展创作。严谨的透视表现训练对未来能独立完成比较复杂的场景设计和制图是非常重要的，是场景设计师的必经之路。

◆学生习作

请同学们根据自己的喜好找一张建筑物的图片，改变这张图片的透视并将主体建筑绘于纸上。本练习要求透视准确，尽量如实呈现原有图片中的建筑特征。原来图片中是一点透视，同学们可以用两点透视原理把这个建筑表现出来，举一反三。如果透视改变后出现原图中无法显示的细节，同学们可以根据图中的建筑特点自行设计增加。这是一项启发初学者逐步脱离对参照对象的依赖进行自主设计的适应性练习，这个练习能帮助同学们构建空间思维，为将来实现设计构思的自由表达奠定基础。学生习作如图 6-14~图 6-17 所示。

二、空间布局

空间布局的训练是将大脑中思考的场景进行空间布局设计和功能区分，同学们需要学习运用桥梁、

图 6-14　三点透视　李少青 习作

图 6-15　两点透视　梁就胜 习作

图 6-16　一点透视　黄雪芳 习作

图 6-17　两点透视　李俊伟 习作

道路、楼梯、走廊等设施连接各个空间，能进行空间内外、前后、整体与细节的空间布局，最终完成整体的立体空间构建。这项练习能帮助学生建立宏观的空间思维，对空间进行比较整体的构想，包括地形、地貌特征，整体布局效果，空间方位经营等。

影响空间布局设计的因素包括故事发生的时间、地点、地形地貌、文化特点、风俗习惯、空间中的人物特征、功能分区、活动范围等（图6-18、图6-19）。在训练前需要进行调研考察，能在头脑中形成对空间设计整体构想。为方便进行设计沟通，同学们可以在图纸上进行文字标注、剧情解析、结构分析、尺寸标注等。

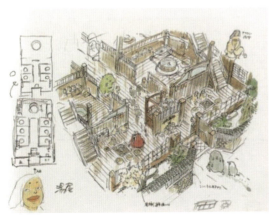

图 6-18　《千与千寻》的浴场设计[1]（导演：宫崎骏）

图 6-19 《哈尔的移动城堡》中哈尔的房间设计[2]（导演：宫崎骏）

如图 6-20 所示，《狮子王》的场景整体布局展示了影片中事件发生的地点、镜头位置和角色运动方向[3]。

图 6-20 《狮子王》

◆学生习作

图 6-21~图 6-26 是同学们进行空间布局的课堂练习，练习要求同学们在纸上绘制出一个自己熟悉的地方，这项练习在前一个练习的基础上进一步脱离了对参照对象的依赖，同学们需要凭借记忆和构想进行视觉表达。这个训练能帮助同学们进入空间创作状态，从而训练自由表达能力。

扫描二维码获取更多空间布局习作

图 6-21 李颖佳 习作 1（指导老师：涂先智）　　图 6-22 刘青山 习作（指导老师：涂先智）

图 6-23　李颖佳 习作 2（指导老师：涂先智）

图 6-24　苏春芳 习作（指导老师：涂先智）

图 6-25　古冠聪 习作（指导老师：涂先智）

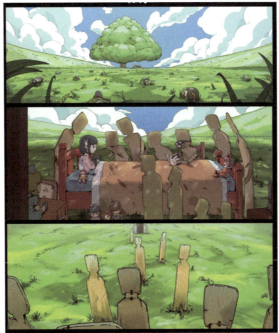
图 6-26　《失乐园》（作者：古冠聪，吾楼动力工作室）

三、空间的关联性练习

在影视动画场景设计中经常会出现对同一个空间不同视角的艺术表现,可能是同一个场景的不同时间,也可能是同一个地方使用不同的景别,抑或是同一个地方采用不同的视角。本项练习重点培养同学们的空间关联性思维,通过绘制一系列图纸表达出场景中空间之间的相互关系,便于观众理解。在练习中同学们需要重点思考的是如何巧妙地运用镜头语言连接这个场景中的空间,运用空间中的造型特征、空间布局和方位设置建立空间的关联。

◆学生习作

课堂练习要求同学们绘制一组概念草图交代故事发生的场景。学生习作如图6-27~6-32所示。陈莹同学绘制的是一个书桌场景,她尝试展示一个年轻人从少年时期到求学再到创业的历程,场景相同,但是使用了不同的道具,暗示了故事中角色所处的不同年代,使场景与角色的经历产生联系;张俊杰同

扫描二维码获取更多空间关联性习作

图6-27　陈莹 习作(指导老师:涂先智)　　图6-28　张俊杰 习作(指导老师:涂先智)

图6-29　刘广威 习作(指导老师:涂先智)　　图6-30　庄晓鑫 习作(指导老师:涂先智)

学创作的是一个学生放学回家的场景，作品显示一个男孩放学后穿过一条街道，回到家中，进了家门，看到厨房已经备好的一桌饭菜，他运用镜头从不同角度呈现了一个连贯的空间，从这些图纸观众能建立起一个男孩生活的空间整体情况；刘广威同学创作的是铁路桥洞下面的一个临时居所，他以俯瞰、远景、近景、内景不同的视角来表现；庄晓鑫同学创作的是一个胶囊型的太空站空间，从远景展示了太空站与星球的关系，镜头拉近看到太空站外貌，进入太空站内部看到内部结构，通过这套图纸交代胶囊太空站的整体情况以及室内空间、室外空间、太空等各个空间的关系。

图 6-31　一个学生的日常　　　　　　　　　　图 6-32　上学途中
梁文成 习作（指导老师：涂先智）　　　　　　郑海军 习作（指导老师：涂先智）

第四节　情感设计训练

　　场景设计师通过一定的视觉化的表现手法与观众进行情感交流，形成情感共鸣，使观众产生各种情绪波动。本项训练的目的是通过画面与观众进行情感的沟通交流，从而诱发情绪反应。建议同学们建立导演思维，理解整部影片的节奏，认真体会故事中情绪的张弛，综合运用前面所学的空间、造型、颜色、光影、镜头、景别等要素进行设计，引导观众的情绪。图 6-33 所示为《狮子王》中的情感设计场景。

角马群踏过木法沙的身躯,待一切归于平静时,场景被马蹄扬起的浓浓的灰尘笼罩着,辛巴孤独无助地寻找父亲,营造出惨烈、悲伤和无助的氛围。

辛巴逃离了鬣狗的追杀,穿过一片荆棘林,经历失去父亲的伤痛、带着因自己的失误害死父亲的羞愧和不被接纳的伤痛逃离自己的国土,走上远方前路难卜之地。场景中漫天红霞渲染出这种惨烈气氛。

刀疤撺掇鬣狗一起杀害了木法沙,赶走了辛巴,控制了象征草原权威的荣耀石,场景设计为阴冷的夜晚,帮助观众酝酿情绪,期待辛巴归来。

归来的辛巴与刀疤在荣耀石上激战的场景,夸张的光影、色彩,加强的俯视或仰视视角,燃烧的火焰升腾烘托激烈的气氛,引导观众情绪随着剧情升温。

图 6-33 《狮子王》情感设计场景

◆学生习作

此练习要求同学们创作一个能引导观众产生情感共鸣的场景，或孤寂，或紧张，或疑惑，或悲伤，或恐怖，或热情，或愉悦……可以使用构图、颜色、镜头、光线等设计要素进行创作。学生习作如图6-34~图6-37所示。

图6-34 陈苑晖 习作（指导老师：涂先智）

图6-35 黎晓莹 习作（指导老师：涂先智）

扫描二维码获取更多情感设计习作

图6-36 陈敬翔 习作（指导老师：涂先智）

图6-37 关皓文 习作（指导老师：涂先智）

第五节 功能设计训练

场景设计基于想象虚构一个世界，但设计方案是否合理与其功能设计有很大的相关性。场景中有些细节在剧本中不一定描述得很详细，而是需要场景设计师根据剧情将那些关键信息创作出来，以支持剧本中的世界观的构建。比如构建一个小鸟的家，那么家中就需要有相应的与小鸟生活相关的功能性设计，包括睡觉、吃饭、出行等必备的功能，需要有床、桌、椅、窗、门等设计。主角是小鸟，那么这只鸟的动态特征是怎样的？如何生活？在树上吗？体形怎样？功能设计是基于角色对生活各方面的需求来展开的，将角色的需求研究透彻了，那么功能设计自然就有了方向。

以《愤怒的小鸟》为例，制片人约翰·科恩说："鸟岛上的一切都是由鸟建造，为了鸟而设计的。"设计师以自然界鸟类的生活作为参考来设计影片中小鸟生活所需的各种场景（图6-38），一个供小鸟打盹的地方——"打盹吧"；一个食品商店，由于小鸟是吃虫子的，所以商店便是"虫子商店"，甚至

还区别了早鸟商店和晚鸟商店；一个供小鸟孵蛋的场所；一个警察局；一个供小鸟打理毛发的地方——小鸟美发沙龙；等等。道具也兼顾小鸟的日常需要，包括快餐、报纸、饮料、钱包等，俨然是一个真实的小鸟世界，就如同这世界上真的有这样一个地方存在似的。[4]

 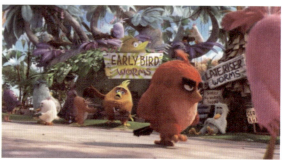

早鸟商店和晚鸟商店

小鸟早教场景

小鸟美发沙龙　　　　　　　　　　　警察局

图 6-38　《愤怒的小鸟》场景（导演：费格尔·雷利，克雷·卡提斯）

◆学生习作

课堂练习要求同学们创作一个虚构的世界，这个世界需要具有一定的合理性，同学们需要在有限的课堂作业时间里表现出这个虚构世界里的主要场景，思考这个场景中的角色以及支持他们在这个环境中生存的各项工具和相关功能，这些道具的设计要能满足角色在这个特殊时空中的生活需求。学生习作如图 6-39~ 图 6-41 所示。

第六章 影视动画场景设计专项训练

扫描二维码获取更多功能设计习作

图 6-39　未来城市交通工具　卢文俊 习作（指导老师：涂先智）　　图 6-40　海陆空战机　陈宇菡 习作（指导老师：涂先智）

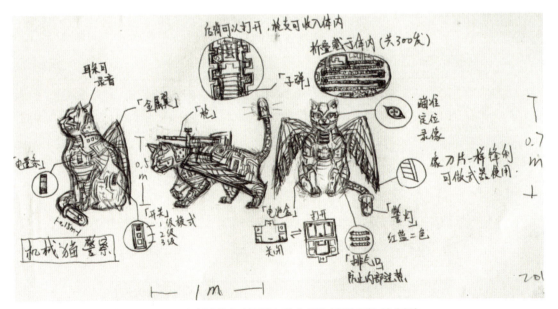

图 6-41　机械猫警察功能设计　陈莹 习作（指导老师：涂先智）

第六节　概念图绘制训练

　　常见的概念图绘制有传统手绘和数位板绘制，有时遇到比较复杂的场景还会借助三维软件进行辅助设计，设计师在长期的绘图工作中应形成自己独特的创作技巧。同学们可以根据自己的条件和习惯进行练习，探索适合自己的绘图技巧，绘制技术上的创新也能使作品产生独特的艺术风格。

一、传统手绘

传统手绘常用材料包括水彩、水粉、麦克笔等,步骤如图 6-42 所示。

步骤 1: 绘制线稿。

步骤 2: 由远及近铺上色块。

步骤 3: 描绘细节。

步骤 4: 深入刻画直至完成。

图 6-42　场景概念图手绘流程(作者: 陈仲明)

二、数位板绘

数位板绘步骤如图 6-43 所示。

步骤 1: 绘制线稿。重点确定视角、构图,画面中交代清楚近景、中景、远景,明确画面的视觉中心。

步骤 2: 画出黑白灰大关系,确定画面的光影。画面中光线主要打在主体上,近景压暗,远景压灰,以突出中景主体。

步骤3: 描绘细节。通过贴图刻画表现造型细节,用素材贴图表现对象的材质纹理,贴素材时需要考虑画面的层次,近实远虚。

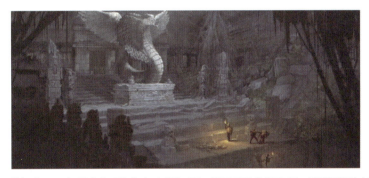

步骤4: 叠加色彩,调整细化画面。场景整体环境偏冷,火把为暖色,使画面形成冷暖对比,然后调整并丰富画面细节和光影。

图6-43 《幕灵》场景 数位板绘流程(美术指导: 刘晓磊)

◆学生习作

学生习作如图6-44~图6-45所示。

兔屋内景绘制流程

图6-44 金丽媛 习作(指导老师: 涂先智)

扫描二维码获取更多概念图绘制习作

兔屋入口　　　　　　　　　　　　兔子家

续图 6-44

图 6-45　郑海军 习作（指导老师：涂先智）

本章参考文献及注释

[1] Hayao Miyazaki. The Art of Miyazaki's Spirited Away[M]. Tokyo:Viz Communications, Inc., 2002.
[2] Hayao Miyazaki. The Art of Howls Moving Castle[M]. Tokyo:Tokuma Shoten Publishing Co.,Ltd,2005.
[3] Christopher Finch.The art of the Lion King[M].Burbank:Disney Editions, 1995.
[4] Jim Sorenson. The Angry Birds:The Art of the Angry Birds Movie[M].[S.I.]:Diamond , 2016.

第七章
影视动画场景专题设计

第一节 历史题材场景专题设计

历史题材的故事发生在特定的历史背景下，进行场景设计时基于史实资料的收集考察是必不可少的。充分的考察、调研和素材采集对创作起着重要作用，需要学会从多种渠道采集有价值的信息，然后根据采集到的图像、文字、书籍、文物等信息进行梳理和分析。对于史前文明的创作选题还需要运用生物、历史、考古方面的知识对时空背景进行定位，以此判断当时的气候条件、动植物生长状况、角色与环境的关系等，这些信息将对场景设计方案的形成提供支撑。没有史料记载的部分可以合理融入想象并进行再加工，结合创意和想象力来填补历史空白。

一、历史的细节

对史实资料的归纳整理也是一门艺术，取舍之间彰显设计师的智慧。《埃及王子》设计团队有来自38个国家的超过400个设计师、艺术家和绘图师，他们遇到的最大的挑战是如何将一个涉及犹太教、基督教和伊斯兰教三种宗教的史诗般的故事向大众表达。主创团队希望把摩西塑造为一个更具人性化的角色而不仅仅是一个宗教标签，影片需要充满娱乐性但又与常规动画不同。作品中没有会说话的动物，没有强烈的正反角色区别，要在90分钟的影片里讲清楚摩西的一生非常困难，只有请教专家、学者，通过学习史籍来找到答案。

影片希望尊重古埃及的历史，设计师在调研时不仅考察当时的建筑情况，还包括日常细节，比如当时使用怎样的家具和装饰？法老家族的宴会上会穿什么衣服？是怎样招待客人的？但是完全遵照历史进行设计会产生新的问题：历史事实中复杂繁冗的装饰会让动画制作变得非常困难，尤其是那些需要运动的部分。因此场景设计师不得不在历史的真实感和有效的故事表达之间找到平衡点，在设计时将一些历史中的细节进行艺术加工，尽可能在保持原有特点的基础上进行简化，既让人感受到那个时代的特点，又兼顾动画制作的技术难度。比如法老和王后的项链如果完全遵照历史，细节非常复杂，设计师将这些装饰物进行了简化处理（图7-1、图7-2）。

二、历史的色彩

在进行历史性题材的考察过程中可能会发现文物或者古籍并不能很好地再现物体的原有样貌，比如

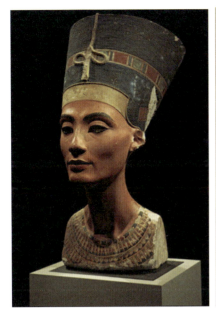
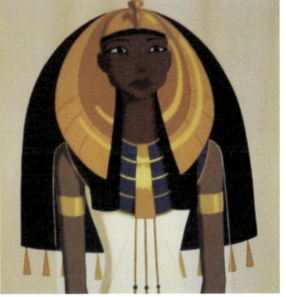

图7-1 古埃及奈费尔提蒂王后塑像　　　图7-2 《埃及王子》影片中王后角色

颜色，敦煌壁画的颜色经过长时间的风化和氧化，已经有很大区别，那么这种情况下是否需要还原历史呢？

颜色能让人们认出对象的时代特征，比如敦煌壁画里颜色的搭配具有很典型的特征，主要以黑、白、青、红、黄为主，动画《九色鹿》就很好地利用了壁画中的颜色特征，使人能快速识别出故事发生的背景，同时也能欣赏到作品的艺术效果（图7-3、图7-4）。

图7-3 敦煌壁画《鹿王本生图》　　　图7-4 《九色鹿》（导演：钱家骏，戴铁郎）

三、建筑的比例

历史留下了很多宝贵的财富，其中包括一些宏伟壮观的建筑，如故宫、长城、教堂、金字塔、皇室陵墓等。在影视动画创作中应该如何处理这些建筑的比例关系呢？动画与真人电影拍摄的区别在于动画是可以进行再创造，是一门夸张的艺术，富于想象力，令人印象深刻。因此很多作品对历史中的细节进行了艺术加工，同时也进行了特色的提炼，保持了原有的特征，我们仍然能快速地认出它们，这种加工是基于史实的再创造。比如《埃及王子》中设计师将金字塔、神庙和石像设计得比实际的更高大、宏伟，动画《花木兰》中的长城、皇宫也并非按照实际比例绘制（图7-5），《钟楼怪人》中的巴黎圣母院明显比实际的巴黎圣母院大教堂更加高大耸立。

四、传承与创新

历史题材影片的创作可以借鉴作品所处历史时期的地域性艺术特征进行创新性设计，这有助于将观

图7-5 《花木兰》（导演：巴里·库克，托尼·班克罗夫特）

众代入历史情境，同时也能让作品形成具有鲜明时代特征的艺术风格，以定义其文化属性。《大闹天宫》是一个神话故事，但其有一定的历史背景，唐僧的原型是唐朝玄奘法师，故事的改编也是根据当时玄奘西行的历史故事进行的。在创作《大闹天宫》动画影片时，设计师将京剧表演艺术特征引入了影片的设定中，大量使用了京剧舞台道具，如牌匾、旌旗、背景等。而事实上京剧至今仅有200多年的历史，与玄奘西行的历史并不重合，但是京剧传统剧目《大闹天宫》已深入人心，京剧特色的动画艺术形式反而加强了对影片的认同，艺术的夸张、挪用、借鉴使作品获得新的生命（图7-6、图7-7）。同样，《埃及王子》也从古埃及壁画中获得灵感，其中摩西看到壁画而发现自己身世的这段剧情以壁画的形式来表现（图7-8）。

> 随着技术的发展，对传统艺术如国画、皮影、剪纸、木偶、壁画等进行艺术再发掘和再创作对本土文化的传承和发展具有重要意义。

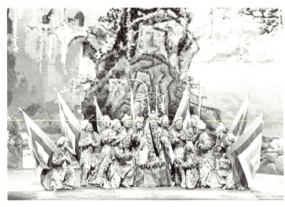
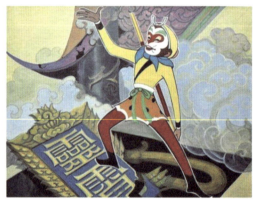

图7-6 京剧《大闹天宫》历史照片　　　　图7-7 动画《大闹天宫》（导演：万籁鸣，唐澄）

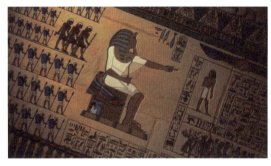

图7-8 《埃及王子》（导演：布兰达·查普曼，西蒙·威尔斯，史蒂夫·希克纳，史蒂夫·马丁）

◆ 设计专题

选择一个历史题材或者选择某部历史著作进行改编，并设计相关场景，要求设计方案以历史为依据，合理使用具有时代特征的道具和符号，尽可能准确地表达出故事发生的历史文化背景。学生习作如图7-9~图7-14所示。

第七章 影视动画场景专题设计

扫描二维码获取更多历史题材场景设计习作

图 7-9　董海强 习作（指导老师：涂先智）　　图 7-10　李晓珣 习作（指导老师：涂先智）

图 7-11　陈开志 习作（指导老师：涂先智）

图 7-12　《水浒》场景之风雪山神庙　　图 7-13　谢李君 习作（指导老师：涂先智）
　　　　　黎璐扬 习作（指导老师：涂先智）

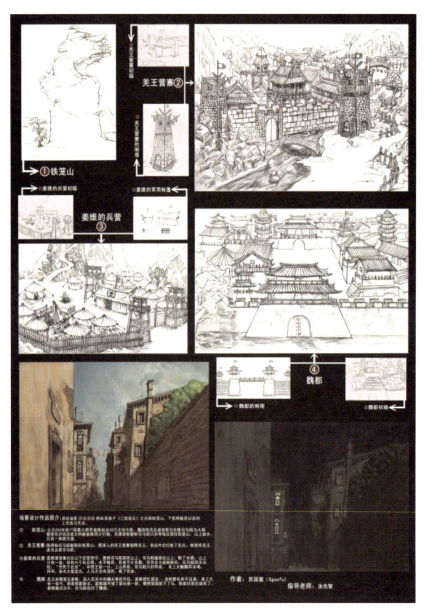

图 7-14 《三国演义》场景之兵困铁笼山 苏国富 习作（指导老师：涂先智）

第二节 现实题材场景专题设计

现实题材影片场景通常来自现实生活场景，反映作者对现实世界的看法，是对现实中人的精神的发掘。因此，针对现实题材的场景设计要依据现实进行设计创作，研究场景与人物的关系，与角色的生活背景、经历、性格、年龄、职业、喜好等的联系。对现实生活中物品的细微观察是实现艺术创作突破的重点。

一、从生活中寻找创意

"艺术来自生活"很好地概括了现实性题材作品的创作要点，艺术来自那些耳熟能详的事情和日常接触的事物。

《寻梦环游记》讲述的是出身鞋匠家庭的小男孩米格尔，心怀与生俱来的音乐梦想，经过一场奇幻

的冒险之旅，在现实世界中找到了梦想与家庭之间的平衡的故事。影片的导演Lee Unkich说："我相信最震撼人心的故事一定来自某个私人的地方。越是大众的想法就越有可能与世界各地的人产生共鸣，还有什么比家庭比亲人的爱更能形成共识的呢？"概念草图设计师Ana Ramirez，将耳濡目染下的生活经历运用在电影中制鞋店的场景设计，使得场景更加真实而丰满（图7-15）。

影片中亡灵节场景设计的灵感来源于墨西哥的亡灵节，在这个节日里，人们为悼念离世的人会来扫墓，并以鲜花、食物、蜡烛等装饰墓地以便等待他们回来，家庭成员会在这里野餐，与离世的人的灵魂团聚。在墨西哥的传统中，墓地并不是可怕或悲伤的地方，而是让记忆安息和家人释放悲伤的地方。这个节日为影片的场景设计提供了丰富的创作源泉，在这个节日里去采集素材，运用于场景设计中，便足以为作品带来与现实生活一致的逼真的情感。影片也帮助现实中的人继承他们的传统，热爱他们自己的文化，这对我们发掘自己本土文化有着借鉴意义。

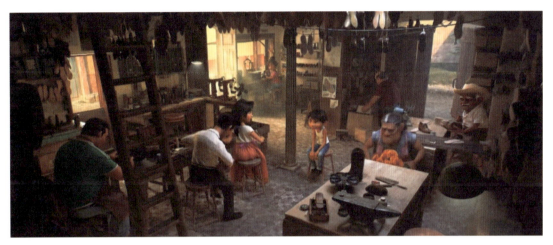

《寻梦环游记》制鞋作坊场景

《寻梦环游记》亡灵节时的墓园

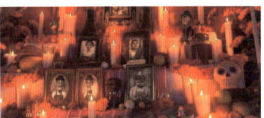

亡灵节时的装点

图7-15　《寻梦环游记》场景（导演：李·昂克里奇，阿德里安·莫利纳）

拥有中国香港区域文化特色的系列动画《麦兜》同样承载着对香港这座城市的重重回忆，"麦兜之父"谢立文根据一则关于智障人群想在私人大楼附近建一个活动场馆而遭到多种反对的事件激发出灵感，创作了《麦兜》系列故事（图7-16）。影片在场景设计上极力还原当年香港的真实城市面貌，港式特色与家乡情怀浓厚。高楼林立的商业区、展现"香港制造"的广告牌，拜师、拜祖、抢包山等地方文化也通过场景细节得以体现，这些常人再熟悉不过的城市元素被真实地植入镜头之中，真实的场景与特有

图7-16　《麦兜故事》（导演：谢立文）

的城市表现符号传递出香港这座城市所蕴含的历史记忆。[1]

二、使人物鲜活的日常细节

鲜活的人物必然拥有令人信服的生活经历、家庭背景、兴趣爱好、个性和情感，它们借助与角色相关的日常细节得以体现。场景设计可以从日常生活中提炼出能引起观众共鸣的信息进行加工处理，使人物鲜活地存在于荧幕上，深植于观众的内心。国产动画如《大耳朵图图》《大头儿子小头爸爸》这些讲述家庭生活的作品具有顽强的生命力，《篮球旋风》《归音》这些兴趣爱好型影片塑造了青少年自己的梦想，《匆匆》是一部乡村振兴题材的动画短片，反映社会现实背景下的平常人物。场景的细节设计在烘托影片的角色性格方面起到重要作用。

《樱桃小丸子》讲述的是20世纪70年代日本一个家庭的故事（图7-17）。影片中的场景再现了普通家庭的日常，观众看到后能产生共鸣，感觉就像发生在自己身上一样。透过一些设计细节，比如家门口的门牌、电线杆，家中的家具、摆件，厨房的厨具、食物，小丸子房间的海报、收藏的娃娃等，体现出这个家庭的温馨以及小丸子的身份、爱好。

清晨小丸子的家

傍晚小丸子的家

厨房

小丸子的房间

图7-17 《樱桃小丸子》场景（导演：芝山努，须田裕美子）

《辛普森一家》是一部动画情景喜剧，勾勒的是居住在美国心脏地带的人们的生活方式（图7-18）。影片以斯普林菲尔德小镇为背景，从多个角度对美国的文化与社会、人与电视本身的关系进行了探讨。细腻逼真的场景设计使观众相信这个家庭真实存在，对于剧情也感同身受，甚至有不少观众到处寻找这个家庭和小镇的地址。

三、通过场景传达观念

动画是想象力艺术，通过离奇的剧情设定及变幻莫测的人物、场景和道具设计把观众带入想象的世界，不论这个世界多么神奇，最终传递的是照进现实的力量，作用于真实的社会生活。在现实题材影片中，场景设计师通过造型、色彩、美术风格等的设定传达作者对世界的看法。

小镇　　　　　　　　　　　　　　　　　辛普森家

图 7-18　《辛普森一家》场景设计（导演：大卫·斯沃曼）

《养家之人》是一部具有强烈本土特色的动画电影，它延续了出品方爱尔兰卡通工作室一贯的民族动画传统。作品的核心故事是关于主人公帕瓦娜一家遭遇的阿富汗现实情境，作者以写实风格再现了阿富汗女性所遭遇的性别压迫和塔利班强权政府的欺压，讲述了一个现实女性英雄的故事。导演诺拉·托梅在《养家之人》中增添了很多人物、建筑、物体的阴影，透视法处理更加写实，以突出纵深空间的立体感，再现了充满战乱的当代阿富汗社会现实情境和女性恶劣的生存状况。如图 7-19 所示，影片对背景集市进行了明显的雾化处理，不仅还原了中东多尘沙的地理风貌特点，还营造了嘈杂、贫穷、混乱的阿富汗国家氛围。[2]

图 7-19　《养家之人》场景（导演：诺拉·托梅）

《我在伊朗长大》讲述了伊朗如何从一个独立国家变成战乱地区的故事（图 7-20）。动画改编自伊朗女插画家 Marjane Satrapi 的同名漫画，故事讲述了自己的成长经历，作为一名小女孩经历了巴列维王朝末世、伊斯兰革命、两伊战争等一系列历史巨变，感受到无处不在的禁锢和危险。她逃到西方世界，却始终无法融入，回到祖国，依旧难以适应。承受理想幻灭和现实压榨，在逃离和乡愁之间辗转，走到哪里都是异乡人。电影用黑白表现主义手法刻画了国王的军队镇压民众的场景，颗粒状雾气在空中漂浮，加强了作品的表现力，清晰地传达出作者对现实批判的态度。

图 7-20　《我在伊朗长大》场景（导演：特·帕兰德，玛嘉·莎塔琵）

◆ 设计专题

认真观察身边的人物及其生活环境特征，以现实中自己身边人物的故事为基础，创作一个故事并

设计相关场景,要求通过场景设计概念图表现出生活在这个场景中的人物的特征,如年龄、性格、喜好、成长背景、从事工作、经济情况等,并尝试通过场景表达自己的观点。学生习作如图 7-21~图 7-26 所示。

扫描二维码获取更多现实题材场景设计习作

图 7-21　李晓珣 习作(指导老师:涂先智)

图 7-22　匡中南 习作(指导老师:涂先智)

图 7-23　古冠聪 习作(指导老师:涂先智)

图 7-24　冯钦忠 习作(指导老师:涂先智)

图 7-25　李少青 习作(指导老师:涂先智)

图 7-26　曹旭 习作(指导老师:涂先智)

第三节　神话题材场景专题设计

中国丰富的神话资源成为动画工作者创作灵感的源泉，为动画电影施展自身的独特魅力提供了广阔空间。动画不拘泥于现实，不受真人实景的限制，可以广泛运用夸张、变形、象征等艺术手法来表现，日益成熟的数字动画技术也为神话题材的无尽想象力提供技术支撑，使想象具象为可视的画面，让中国传统文化散发新的魅力，使神话具有了现代性。

一、想象与重构

神话故事的场景往往发生在一个虚构的世界观里，该世界观的构建一方面基于对传统神话故事情节的依托，观众在观影之前对故事原型的了解，另一方面基于对故事的现代化和世俗化的改编，使故事符合当下时代主题。《哪吒之魔童降世》改编自《封神演义》，其中山河社稷图是十大极品先天灵宝之一，囊括了世间万物。影片的场景概念创意来自中国的盆景艺术，荷叶上有瀑布、雪山、荒漠，每一片荷叶就是一个世界，有"一花一世界，一叶一菩提"之意，哪吒与太乙真人在山河社稷图里乘坐一树形小舟遨游仙境，以传统神话为基础吸纳其他文化资源，形成了符合现代审美的新的国风视觉形式（图7-27）。

图 7-27　《哪吒之魔童降世》山河社稷图里的世界（导演：饺子）

《白蛇：缘起》根据经典神话故事《白蛇传》改编，部分故事背景基于《捕蛇者说》。影片将时空定位在唐末永州城外的捕蛇村，场景设计融入了诸多中国元素，如建筑、服饰、水墨画风等，中国画中留白的艺术、轻盈朦胧的意蕴展现出独特的东方意蕴，试图表现具有极致美感的魔幻爱情故事（图7-28）。

图 7-28　《白蛇：缘起》（导演：黄家康，赵霁）

二、神性与人性

与现实世界相比,神话故事中的世界是一个立体的、多角度的、有延续性的世界,从空间角度来看是人类生活环境的拓展,从时间角度看是岁月轴线的扩充。这个虚幻的国度里有仙道,有佛法;有善良,有邪恶;有人类,有妖魔;有因果,有循环。因此,在场景设计过程中,恰当地处理现实与想象的关系能更好地烘托作品中的神性与人性,从而折射现实。

《西游记》是一部改编多次的神话故事,它基于一定的历史背景创作,但经过作者改编后出现不同版本的改编作品,比较有代表性的有早期的《大闹天宫》,86版电视剧《西游记》,近年的动画电影《西游记之大圣归来》(图7-29),周星驰版《大话西游》《西游降魔篇》《西游伏妖篇》,张纪中版《西游记》,游戏版《梦幻西游》,动画电影《小门神》等,各自从不同角度为神话故事赋予新的意义。影片改编的背后也反映将神人性化、世俗化的倾向。《西游记之大圣归来》采用了更趋现代化的道具设计,《西游降魔篇》则采用了数字特效表现似幻似真的世界。

图7-29 《西游记之大圣归来》(导演:田晓鹏)

◆设计专题

以中国传统神话故事为选题,充分发挥想象力,创作故事并设计相关场景,要求通过场景表现出这个故事的世界观。学生习作如图7-30、图7-31所示。

图7-30 《西游记》游戏场景 邱锐杰 习作(指导老师:涂先智)

图 7-31 《疑心生暗鬼》动画场景（作者：黄宇轩；指导老师：王柯，吾楼动力工作室）

第四节 科幻题材场景专题设计

科幻类场景概念设计是以科学为依据进行的想象，具有一定的科学性和合理性。如果说神话题材专题设计主要训练想象力，那么科幻题材的训练则受到科学法则的限制，需要基于一定的科学技术体系，运用现有的、已知的科技对未知世界进行畅想，使作品既充满传奇性，又有科学性，同时具有鲜活的人性。

科幻题材的影片日益受到影迷的欢迎，近年热议的影片《流浪地球》与刘欣慈的科幻系列小说激起观众对中国科幻影片的期待，相较于过往的场景设计而言，基于一个现实中没有的、甚至需要完全创新的概念设计成为科幻类影片创作的难点，新的问题也就相应产生，科幻题材如何做到既合理、又可信、还有新意呢？这对于设计团队的综合学习能力是一种极大的考验，对于科学知识的学习以及未知领域的探究是不可缺少的。

一、想象与合理

目前国内的科幻概念设计师主要来自工业设计专业，其原因在于工业设计专业的学生有比较好的产品造型训练基础，理解人机工程原理，有比较好的结构认知，对于概念车、飞船、飞机、战船、空间站等的设计不会仅仅停留在表面，更多的是基于科学进行设计。在进行本项专题设计的过程中需要在科学探究上投入相当多的精力，学习如何让自己的设计变得科学合理。

《超能陆战队》是一部有现实感、历史感的科幻影片，作品剧本来自漫威，背景设定在东京，但是

主创团队希望让作品更加神秘,于是将东京与旧金山两个城市的特征融合,并凭空创造了一个城市,即大家在电影中所看到的新京市。这里有东京高铁、旧金山的缆车、时尚的广告牌等元素的杂糅。影片中有一个比较重要的设计——机器人大白。"大白必须看起来很酷,但观众也必须立刻爱上他,我希望他是完全原创的。"导演霍尔在第一次的研究旅行中见到卡内基梅隆大学机器人研究所的教授克里斯托弗·阿特克森博士后就确定了。科学家坚定地认为机器人不一定是邪恶的或具有破坏性的,它们可以成为人们生活中积极的一部分。阿特克森教授除了与霍尔导演和他的团队讨论这种机器人哲学之外,还向他们展示了一个由乙烯基制成的可充气手臂的原型。于是大白的设计就在这个项目研究基础上展开了。[3] 大白是一个优秀的基于科学基础的设计案例,影视场景中其他相关的设计也是如此,无论是设计一个交通工具还是一个空间站,科学技术的学习与探究都是开展设计的前提(图7-32)。

新京市

卡内基梅隆大学机器人研究所的乙烯基可充气手臂[3]　　　　机器人大白设计方案[3]

影片中机器人大白的充气变形过程

柔软的大白被挤压的效果　　　　大白穿上护甲的效果　　　　大白2.0升级版

图7-32　《超能陆战队》(导演:唐·霍尔,克里斯·威廉姆斯)

二、未来世界的世界观

对未知的构想和探索是科幻类影片吸引人的地方，也是非常考验场景设计师创造力的地方。未来有无限可能，我们可以从天体物理学、生物学、考古学以及人工智能等领域进行探究。

在科幻电影里一切皆有可能，科学家一直在尝试定义人类在宇宙中的位置，对于电影制作人来说，对外太空的探索成为科幻影片常见的选题。《星际穿越》定义了一个未来地球的食物耗尽的时代，影片中的地球黄沙遍野，小麦、秋葵等基础农作物相继因枯萎病灭绝，人类不再像从前那样仰望星空、放纵想象力和迸发灵感，而是每日在沙尘暴的肆虐下倒数着所剩不多的光景（图7-33）。在家务农的前NASA宇航员库珀接连在女儿墨菲的书房发现奇怪的重力场现象，得知在某个未知区域内前NASA成员仍秘密进行一个拯救人类的计划。他们穿越遥远的星系银河，感受一小时七年光阴的沧海桑田，窥见未知星球和黑洞的壮伟与神秘。要开启这种概念设计，设计师需要努力理解黑洞、虫洞、量子物理学和第五维度的知识。在这部影片中，场景设计师与天体物理学和引力方面的专家一起探究，把构想以图像的形式表现出来。导演克里斯托弗·诺兰并不满足于绿幕拍摄，而是将团队设计的飞船方案真实制作出来，这听起来就很疯狂的想法最终还是实现了，摄制组造出了一个拥有飞船的真实的拍摄场景。[4]

图7-33 《星际穿越》（导演：克里斯托弗·诺兰）

一个设计方案从构想的时候就需要思考它的可行性、适用性，设计师需要先假定并相信这个方案是真实可再现的，这需要更多工程、机械、物理等方面的知识。所以，场景设计是一项需要不断学习的工作，场景设计师需要不断获取新知识，探索未知领域，以完善自己的设计构想。

三、科幻背后的人性光辉

未来会怎样？很多影片从不同的角度对此进行了探讨，这些对未来世界探索的背后事实上是对现实世界的关注。《未来水世界》里世界成为一片汪洋，人类该如何在水上生存？《后天》里人类对环境的破坏最终导致一场全球性灾难，人们如何在灾难中幸存下来？《阿凡达》探讨的是人类在对外部世界的探索中发现外太空还有一些生物存在，人类该如何与他们共处？《流浪地球》探讨了未来太阳即将发生氦闪，地球该如何逃生……这些科幻影片的背后实际上是对社会现实的探索，对人性光辉的发掘。

《流浪地球》设定的时间是2071年前后，地面已经不再适宜人类生存，人类转为在地下城生活。设计师设计了地下树，暗示不用担心地下生活没有氧气；主要食物是蚯蚓干，解决了对地下食物的合理性的疑虑；使用气塞式喷管以适应从海平面到真空环境下的燃烧膨胀导致推力损失。地下生活设计得非常人性化，这里有教室，学生们背诵着朱自清的《春》，还有比较生活化的游戏机室、书店、串串店、酒吧、饭店、小吃摊、麻将馆等场所，过年舞狮、捏面人等文化活动，有中国式标语"道路千万条，安全第一条，行车不规范，亲人两行泪""大灾无情人有情，孤儿领养暖人心"等各类细节，满足了地下生存各项需求，合情又合理，同时也暗示了当时所处的危机（图7-34）。

◆设计专题

改编或原创一个发生在未来的故事，并为这个故事设计相关场景，要求作品有明确的时空定位，设计方案有一定的科学依据，具有令人信服的逻辑性。学生习作如图7-35~图7-41所示。

图 7-34 《流浪地球》（导演：郭帆）

扫描二维码获取更多科幻题材场景设计习作

图 7-35　麦敬源 习作（指导老师：涂先智）　　　图 7-36　李晓珣 习作（指导老师：涂先智）

图 7-37　陈雅丽 习作（指导老师：涂先智）　　　图 7-38　周芷茵 习作（指导老师：涂先智）

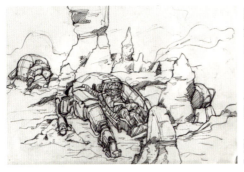 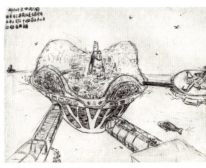

图 7-39　外星球代步工具　　　　　　　图 7-40　未来城市　　　　　　　　图 7-41　未来城市

王康宇 习作（指导老师：涂先智）　　　　王原鸿 习作（指导老师：涂先智）　　　　颜明煜 习作（指导老师：涂先智）

第五节　童话题材场景专题设计

童话题材动画往往是作者经过想象、夸张等手法创作的适合儿童观看的影片。这类影片浅显易懂、幽默风趣，多作拟人化的描写，满足儿童对于世界的好奇，具有一定的教育意义。小朋友无法独自到电影院观影，通常都是大人陪同前往，为了满足这种一家多口的观影需求，童话类题材的动画电影也逐渐向合家欢式影片发展，具有明显的跨年龄观影特征，内容老少皆宜。

一、面向儿童的设计

不同国家、不同地域、不同文化背景下，童话题材的动画影片各具特色。它们都针对观影对象的特点为影片注入更多的童真童趣而获得观众喜爱。在这种类型的影片中，场景设计更加注重视觉效果，强调作品的亲和力和趣味性。

《小猪佩奇》讲述的是一个小猪家庭的趣事，其场景设计简洁，颜色鲜艳，加强了扁平化的视觉语言，弱化了立体化信息，适合低年龄段的儿童观看（图 7-42）。相较于《小猪佩奇》，《喜羊羊灰太狼之牛气冲天》则加入了较多设计细节，场景中的物体更加偏向真实，因此更适合年龄稍大的儿童观看（图 7-43）。

图 7-42　《小猪佩奇》场景　　　　　　　　图 7-43　《喜羊羊灰太狼之牛气冲天》场景

在进行童话题材影片创作前有必要对作品的受众进行考察，采用恰当的表现手法。

二、童真童趣合家欢

近年来，以好莱坞迪士尼、皮克斯、梦工厂为首的动漫公司制作出品的动画以老少通吃的方式席卷全球，如《玩具总动员》《功夫熊猫》《怪物史瑞克》《神偷奶爸》《疯狂动物城》《小飞象》《怪物公司》等，国产动画如《罗小黑战记》《美食大冒险》等也获得不错的成绩，一家老小都能从影片中各取所需，共享欢乐时光，父母也更加乐意陪孩子享受观影快感。家庭、友爱、英雄、励志、情怀等成为跨年龄受众的共同观影需求。影片的场景设计无形中与这类题材相关，充满想象力的造型，绚丽而不俗气的色彩，

充满童趣和创意的场景空间吸引大人和小孩一同感受动画背后的精神。

《美食大冒险之英雄烩》讲述的是美味大餐背后的"后厨故事",场景设计中巧妙地将食物作为背景,在环境中大量使用了食材、餐具、厨具,如牛肉山上长满了蓝莓树,洋葱林在土豆泥沙漠中,高温炸裂的面包山,美味的芝士山、披萨山,包含巧克力、威化饼干、蛋糕、面包等国际化的食物元素,一草一木皆美食,极富创意又美丽非凡,将观众带入充满童趣的美食世界,使影片既好看,又激发人的食欲(图7-41)。

图7-44 《美食大冒险之英雄烩》(导演:孙海鹏;美术指导:李炜畅)

《疯狂动物城》是一个包容不同文化、人种、宗教的大都市,根据气候和环境不同分成了四大区,城市里融合了世界上著名城市的元素,冻土城的瓦西里升天教堂,沙漠地带的撒哈拉广场,结合了纽约、迪拜、美国棕榈泉的设计,使得整部影片充满奇思妙想,满足了不同地域、文化的人的需求(图7-45)。

图7-45 《疯狂动物城》(导演:拜伦·霍华德)

◆设计专题

改编或原创一个童话故事,并为这个故事设计一套场景概念图,充分发挥想象力,使场景充满奇思妙想。要求先对影片的受众进行设计定位,可针对某个年龄段的儿童或有儿童的家庭进行设计。学生习作如图7-46~图7-53所示。

扫描二维码获取更多童话题材场景设计习作

图7-46 郑慧芳 习作(指导老师:涂先智)　　图7-47 李奕环 习作(指导老师:涂先智)

第七章　影视动画场景专题设计

图 7-48　熊林强 习作（指导老师：涂先智）

图 7-49　苏娟漫 习作（指导老师：涂先智）

图 7-50　李晶 习作（指导老师：涂先智）

图 7-51　刘诗意 习作（指导老师：涂先智）

图 7-52　杨丽芝 习作（指导老师：涂先智）

图 7-53　张欢 习作（指导老师：涂先智）

本章参考文献及注释

[1] 许盛. 明星麦兜：区域文化的写实与融合 [J]. 当代电影, 2019(09): 94-96.

[2] 陈亦水.《养家之人》：民族动画风格与文化表达 [J]. 当代动画, 2019(02): 32-35+2.

[3] Jessica Julius. The Art of Big Hero 6[M]. Los Angeles: Chronicle Books, 2014.

[4] Mark Cotta Vaz. Interstellar: Beyond Time and Space[M]. [S.I.]: Running Press, 2014.

第八章
影视动画场景设计案例解析

第一节 《美食大冒险之英雄烩》场景设计解析

一、《美食大冒险之英雄烩》简介

导演：孙海鹏。

美术指导：李炜畅。

出品：广州易动文化传播有限公司。

上映时间：2019年。

故事梗概：传说在远古时代，食物世界没有生命只有食材，一位名叫"女娲"的厨娘用食材创造出各种食物，并使它们变得跟人类一样，有感情、有梦想、有喜怒哀乐，从此食物世界变得生机勃勃。但后来，食物之间也有了纷争。有的食物为了私欲沦为海盗，有的食物为了抗击海盗挺身而出，成了拯救食族的大英雄。主人公包强秉承着祖师爷"人人皆可成英雄"的训导，踏上了一段奇妙又逗趣的冒险之旅。

《美食大冒险之英雄烩》海报如图8-1所示。

图8-1 《美食大冒险之英雄烩》海报

扫描二维码获取更多《美食大冒险之英雄烩》场景设计图片

二、前期影片策划

《美食大冒险之英雄烩》故事的缘起可以追溯到孙海鹏导演早期的包强系列短片，2009年包强系列短片在互联网上传播并获得好评，于是导演便产生了创作食物和功夫题材的电视动画及电影的想法。随后团队先做了两季电视动画，但在做电影时发现直接把电视动画的故事构架和模式做成动画电影的效果并不理想，一方面，考虑到电影的受众与电视受众不一样，看电影的观众可能对影片中的角色并不了解，因此在电影中需要花时间交代故事的背景和角色性格等信息；另一方面，电视动画与电影动画在影片的播放时长和叙事方法方面不一样，电视动画故事冗长，电影动画的剧本无法沿用原来电视动画的叙事模式，于是在保留电视动画中主要角色形象和名字的基础上创作了一个全新的剧本，就

有了包子和寿司结伴冒险的简单故事。[1]

三、场景概念设计

影片塑造了一个由食物构成的奇幻世界，中国功夫元素与传统美食文化在本片中完美融合。导演提出"一定要让电影看起来很好吃"，如何让这个世界充满味觉的诱惑成为本片创作的重点，为此，影片在场景设计上下足了工夫，影片从整体世界观建构到细节设计，从建筑、道具乃至局部纹理都由食物构成。场景概念的设定不仅仅是为了表现出视觉上的美感，还追求其背后设计的逻辑，要求符合人们的饮食习惯，营造出一个充满美食味觉的时空，这对于设计团队来说是一个不小的挑战，下面一起通过访谈影片的美术指导李炜畅先生来了解影片场景设计背后的故事。[2]

编者涂先智（以下简称涂）：作为本片的美术指导，您是怎样开展影片的场景设计工作的呢？

美术指导李炜畅（以下简称李）：我们设计团队的主要工作是为影片中各个场次设计概念图、设计图和气氛图，审核中期制作各个流程的制作效果，如模型材质效果、灯光效果和特效效果等。在创作前，我需要做的是与导演沟通影片的创作构思，导演在讲戏时经常强调影片需要的是一个"看起来有自然世界的形，保留食物的神"，能让人充满食欲的场景。首先我们会依据剧本和导演的意图将场景以概念设计图的方式表现出来，这时的概念设计图看起来会比较"草"一点，其主要目的是交代场景设计中的设计要点，待概念设计方案被认可后再将图纸中的设计要点拆分出来交给负责设计图的同事，他们将这些设计要点以更清晰、更直观的方式绘制出设计图，图中会包括场景中的各种细节，如材质、纹理、内部结构等，图纸确认后再交给三维组的同事开始制作模型和材质，依据概念图中的光影和色彩效果渲染出来，有时根据剧情还需要设计气氛图以交代场景中的自然现象、特殊效果等，为后期特效和渲染制作环节提供光影、特效等的制作依据。为了更好地呈现出食物的质感，在设计前我们会研究这些食物的质感和内部结构，比如面包森林场景部分，我们去法式面包店买了很多面包回来，研究面包表面质感，撕开面包观察内部的结构，还研究了这些面包从生变熟的过程，研究其动画细节的表现方法和制作技术，这对于表达食物的食欲起到很重要的作用（图8-2~ 图8-5）。

涂：这部影片呈现给观众一个非常有想象力的时空，场景设计将现实中的食物、食材、烹饪用具与故事中的自然景观、建筑、道具巧妙地结合在一起，请问您是怎样做到的呢？

李：导演希望影片的场景不是对食物的简单堆砌和组合，更希望是一个一眼看上去更接近现实的，通过细节才知道这是一个由食物构成的场景。因此我们对食物、食材、烹饪工具的造型、颜色、材质、纹理等元素进行了解构和重组，使观众在观看影片时能先通过场景理解故事的情节，而后再通过细节品

图8-2 面包森林场景 概念设计图

图8-3 面包森林场景 概念图绘制过程

图 8-4　面包森林场景 设计图

图 8-5　面包森林场景 影片呈现效果

味食物的质感给人带来的食欲。比如面仙都场景设计部分，我们用苦瓜做了建筑的飞檐，这个飞檐远看是中国传统建筑中飞檐的龙的形态，近看才知道是由苦瓜所构成，房顶的瓦远看是瓦片层叠的感觉，细看才知道是由甘蔗构成，斗拱部分也做了类似的处理，细看才知由山药构成，洋葱、香菜等食材也被加工处理成面仙都建筑的一部分。这样的设计思路主要是基于我们认为场景设计需要先发挥叙事功能，而后再增强观众的美食体验，事实也证明这种设计策略是有效果的（图 8-6~图 8-8）。

比如西兰花岛场景利用了五花肉的纹理特征，将五花肉设计成西兰花岛上裸露的岩石，利用西兰花造型特征将其设计成岛屿上的树，远看是美景，近看是美食（图 8-9、图 8-10）。为了更好地表达出

图 8-6　面仙都建筑设计

图 8-7　面仙都码头场景

图 8-8　面仙都码头建筑

图 8-9　西兰花岛场景 概念设计

图 8-10　西兰花岛 影片最终呈现效果

这个场景的食欲，避免由于光线过于明亮使五花肉产生一种油腻的感觉，在进行概念设计时特别采用了一个被云遮蔽，偶有阳光云层穿透投射出斑驳光线的光影效果。对西兰花也做了一些细节处理，真实的西兰花在花冠处有很多小颗粒状的细节，而设计时为兼顾整体画面效果对这些细节进行了概括处理。

涂：我留意到您在场景设计中特别重视光影的处理，可以谈谈您是怎样对这部影片进行光影设计的吗？

李：光影设计与影片的剧情关系密切，即便同样需要表现的是傍晚时分的场景，也会由于剧情不同、所需要营造的情绪氛围不同而采用不同的光影效果。

比如面包森林场景，我们希望场景能呈现一个热腾腾的充满食欲的效果，因此为场景设计了一个相对比较明亮的光影效果，光线聚焦在画面的中间部分，为了进一步凸显画面，在前景部分特意放置了一颗颜色相对较暗的树以形成对比。

在白海岸场景中，剧情所表现的是主角的船在傍晚时分来到海岸，船被挟持，此时的场景需要配合剧情营造出一种危险临近、前途未卜的氛围，因此我采用了一个比较低的视角，整体画面比较暗，光线从侧面照射在画面中，被压缩成细细的、微弱的光线，鱼肉状的山、鱼骨状的树、石灰质的海岸、空中盘旋的乌鸦等元素的运用为场景营造出无望的、充满危险的气氛，引导观众进入剧情（图8-11）。

另外一个蛋糕山场景同样也是发生在傍晚，这个场景的剧情是包强与寿司一起去找他们的船并在旅途中建立了友情的情节，需要表现一种比较温暖的、充满希望的氛围，因此此时的夕阳采用的是温暖的色调，光线从画面的正面也就是角色所朝向的方向照射过来，使画面充满希望和温情（图8-12）。

影片中处处可见通过光线来营造氛围的场景，光线运用对于影片气氛的营造、角色情绪的表达、情节的推进起到重要的作用（图8-13-图8-17）。

概念图完成后会进入设计图制作阶段，设计图是对概念图细节的细化，对中期制作环节起到指示作用，因此我们希望在设计阶段设计师尽可能还原概念设计图中物体的形态，也尽量保证概念图中物体固有色的呈现。同一座山、同一棵树在不同光线和氛围下可能在概念图中呈现出不同的调性，但是不能因此使山、树和建筑的固有色发生改变，比如清晨的蒸笼阁的概念设计图中呈现出偏蓝的色调，蒸笼山的山坡上的蓝莓会呈现出比一般植物更蓝一些的颜色，因此在设计图中需要还原它们的固有色，而不能采用普通的

图 8-11 白海岸 场景概念

图 8-12 蛋糕山 场景概念

图 8-13 盐风暴 场景概念

图 8-14 下山 场景概念

图 8-15 海战 场景概念

图 8-16 果冻溶洞内 场景概念

图 8-17 面包森林 场景概念

图 8-18 蒸笼阁山顶 场景概念

图 8-19 蒸笼阁设计图

绿色植物作为固有色，蒸笼阁的固有色也应在设计图中准确呈现，设计师需要认真解读概念设计图中的创意构思，尽量还原概念设计师的想法，包括造型、空间、颜色、材质等（图 8-18、图 8-19）。

四、设计图

涂：进行设计图绘制时需要重点考虑哪些因素呢？

李：设计图通常会根据不同场景的制作重点和难点呈现出不同的设计细节。比如在梦境巧克力山山壁设计图中，我们根据分镜头设计在设计图中绘制出包强在巧克力山上下滑路径以及坠落的支点位置，也设计了那些支点上可能会出现的碎石脱落的效果，以提示三维建模团队在制作时需要留意的制作细节，因重力原因包强跌落在石壁上产生的巧克力碎石可能刚开始会显得比较密集而细碎，越往下跌重力就越大，因此脱落的巧克力石块就会越大块，这些细节也需要在设计图中有所指示（图 8-20）。三维动画场景中细节越多，计算量就越大，渲染所需的时间就会越多，因此我们需要综合考虑画面呈现效果和制作效率，在设计图中我们用不同颜色线框标注 A 区、B 区、C 区、MP 区，以对场景的近景、中景、远景和背景部分进行区分，提示在制作环节中哪些区域需要进行更细致的建模和细节塑造，哪些区域是作为背景出现，需要对细节进行简略的处理。

图 8-20 梦境巧克力山山壁设计图

在果洞溶洞外景设计图中我们呈现了这个场景的平面布局规划图（图 8-21），顶视图、侧视图、角色所处的位置、镜头对准的摄制区域等信息都是依据概念设计图进行的细化处理，互相关联。在进行概念设计时我已经基本上在头脑中对每座牛肉山和三明治山形成了构思，牛肉侧面的纹理与岩石断层的效果非常相似，三明治层叠的效果以及表面粗糙的质感与片岩的感觉也很相似，这些纹理细节被充分运用在设计图中，并进一步设计了每座小山的细节，包括植被分布、碎石分布、瀑布倾泻、雾气笼罩的气氛等，使场景充满代入感，令人信服。

五、气氛图设计

涂：气氛图的作用是什么呢？

李：气氛图主要是用来为灯光和特效制作提供依据的，因此其设计主要是根据剧情表现画面中光影排布、色调变化以及一些特效对环境的影响，有些特效的制作在动态分镜出来后便已经开始进行（图 8-22~图 8-24）。

六、总结

涂：您从华南农业大学动画专业毕业，经过了多年创作经验的积累，能否对目前正在院校学习场景设计的同学提出一些学习的建议呢？

李：我想我还是比较建议同学们平时多走走市集，多些对生活的观察，留心身边的风景，多积累一些个人的感受。我知道有很多同学在刚开始学习时可能会沉迷在对绘画技术的研究中，或者对某些软件功能甚至是对一些笔刷情有独钟，但当我们进行设计实战时，我们非常需要调用自己对剧情的感受能力，比如我们在绘制某个场景需要表达一种感觉、一种情绪，而这种感受是通过照片看不到的，是摄像机拍摄不出来的，需要同学们亲身体验和感知，因此平时多些走出校园，向自然学习，从生活中获得灵感，在创作中用这种感觉牵引自己的创作，这样会使自己的作品更加有灵气，少些匠气，希望这些能对同学们有所帮助。

涂：非常感谢您的经验分享，期待早日看到您的新作。

图 8-21 果洞溶洞外景 布局规划图

图 8-22　海上气氛图 1　　　　图 8-23　海上气氛图 2　　　　图 8-24　码头气氛图

第二节　《幕灵》场景设计解析

一、《幕灵》简介

出品人：张聪。

美术指导：刘晓磊。

出品：名动漫[3]。

创作时间：2020 年。

故事梗概：《幕灵》电影主要描述的是一个金盆洗手的盗墓小团伙中有一人因外出探险，意外进入自然奇观天坑，发现宏大墓穴，从而激发他们寻找传说中的灵墓的故事。爱好旅行探险的林木雨在一次野外探险时意外发现天坑奇景，在好奇心的驱使下决定与同伴进入天坑一探究竟。他们带上装备，驾驶飞机穿过丛林，放绳索下落到天坑入口，凭着多年的盗墓经验，从洞口残败的石像、洞内墙壁上的铭文推断这是一个墓葬群，于是不顾一切，铤而走险，冒死穿过尖石断魂桥，一路上攀下爬，眼观奇景，耳闻异声，经历万难后最终找到传说中的灵墓，解开灵墓谜团。

二、场景概念设计

《幕灵》影片的开场通过一组直升机巡视天坑的镜头交代天坑的地形地貌、自然环境，表现出奇异的自然景观，引发观众的好奇心（图8-25）。

盗墓者到达天坑，这是一个洞穴的入口，他们手举火把（后改为手电筒），发现洞口的建筑遗迹，设计方案突出了天坑洞穴入口的环境特征：高大奇异的雕塑，倒塌的石柱和缠绕的树藤堵住洞门，表现了一种诡异的气氛，起到制造悬念、引导剧情的作用（图8-26）。

图8-25 天坑外景

图8-26 天坑入口场景

为了更好地表现这个场景的细节，设计师参考吴哥窟的台阶结构，采用一些自然的、破落残败的气氛表现出一个曾经发达的文明如今却呈现出破败的样貌，场景中呈现的历史遗址与现代文明碰撞，产生一种奇异的气氛（图8-27）。

图8-27 素材采集

如图8-28所示，盗墓者居住在小镇上，室内设计为新中式家居风格，看起来很有现代感，定义了故事发生的时间和地点，桌上放着竖字排版的书籍和书卷，看起来盗墓者正在研究古籍，而厅里则放着具有现代感的沙发、家具，书架上的书、墙上的字画、博古架上的瓷器等陈设道具透露出房主的审美，暗示人物的个性特征。

如图8-29所示，盗墓队伍经过一个吊桥，阴暗的环境、陡峭的石壁、方形的岩石有些凌厉感，让人不寒而栗，仰视的视角使人物显得渺小，场景中的岩壁高耸而陡峭，盗墓者的手电筒照射出微弱的光线，配合整体画面的冷色调性营造一种险恶的气氛。

如图8-30所示，盗墓者用绳索进入洞口，洞口微弱的蓝光照射进洞内，阴暗湿润的洞内滴着水珠，石壁上藏着的雕像和一些图腾显示出先人生活的痕迹，场景细节的表现具有戏剧性。

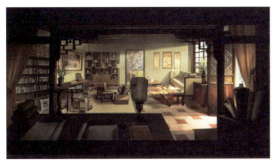
图 8-28　小镇——室内

图 8-29　吊桥

图 8-30　洞口

三、概念设计图与影片最终呈现效果

概念设计图与影片最终呈现效果如图 8-31~图 8-33 所示。

图 8-31　《幕灵》酒店（上图为概念设计图；下图为影片最终呈现效果）

图 8-32 《幕灵》餐厅内景(上图为概念设计图;下图为影片最终呈现效果)

图 8-33 《幕灵》城市外景(上图为概念设计图;下图为影片最终呈现效果)

本章参考文献及注释

[1] 电影《美食大冒险之英雄烩》首次曝光幕后故事 [EB/OL]. (2018-04-13) [2021-06-07]. http://ww.163.com/ent/article/DN0CRTBI000380D0.html.

[2] 案例图片由《美食大冒险之英雄烩》美术指导、设计师李炜畅先生提供。

[3] 案例图片由名动漫提供。

第九章
影视动画场景设计作品赏析

一、《拓荒》游戏场景概念设计

《拓荒》游戏场景概念设计如图 9-1 所示。

图 9-1 《拓荒》游戏场景概念设计（作者：卢文俊；指导老师：涂先智）

二、游戏场景概念设计

游戏场景概念设计如图 9-2 所示。

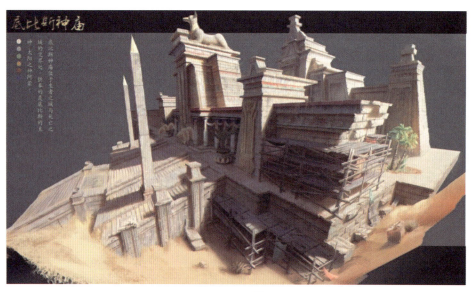

图 9-2　游戏场景概念设计[1]（设计师：吴磊）

三、《半步多》概念设计

《半步多》概念设计如图 9-3 所示。

图 9-3 《半步多》概念设计（作者：神美怡；指导老师：熊巍）

四、《东部战线》游戏概念设计

《东部战线》游戏概念设计如图 9-4 所示。

图 9-4 《东部战线》游戏概念设计（作者：陈子彬；指导老师：熊巍）

五、《森岚远境》动画场景设计

《森岚远境》动画场景设计如图 9-5 所示。

图 9-5 《森岚远境》动画场景设计（作者：李颖熙；指导老师：涂先智）

六、古装宫廷剧影视场景设计

古装宫廷剧影视场景设计如图9-6所示。

宫女内院气氛图

祭堂气氛图

延辉阁外气氛图

迎亲气氛图

御书房内气氛图

图9-6　古装宫廷剧影视场景设计[2]（作者：王涛）

七、抗日战争影视场景设计

抗日战争影视场景设计如图 9-7 所示。

内景——图书馆气氛图

外景——轰炸气氛图

外景——街道战斗气氛图

图 9-7　抗日战争影视场景设计 [2]（作者：万升）

八、年代戏之传达室影视场景设计

年代戏之传达室影视场景设计如图9-8所示。

内景——传达室概念图1　　　　　　内景——传达室概念图2

内景——传达室概念图3

内景——传达室概念图4

内景——传达室概念图5

图9-8　年代戏之传达室影视场景设计[2]（作者：刘鹏）

九、现代戏之小县城影视场景设计

现代戏之小县城影视场景设计如图 9-9 所示。

内景——娱乐气氛图

外景——葛马村庄入口气氛图

外景——工厂救火气氛图

外景——集市气氛图

外景——夜：郭家火锅气氛图

图 9-9 现代戏之小县城影视场景设计[2]（作者：丁亚鑫）

十、动画场景设计

动画场景设计如图 9-10 所示。

图 9-10　动画场景设计（作者：杨博；指导老师：涂先智）

第九章 影视动画场景设计作品赏析

十一、《Starman》动画场景设计

《Starman》动画场景设计如图 9-11 所示。

图 9-11 《Starman》动画场景设计（作者：黎子东；指导老师：刘炜）

续图 9-11

十二、《Alone is not lonely》动画场景设计

《Alone is not lonely》动画场景设计如图 9-12 所示。

图 9-12 《Alone is not lonely》动画场景设计（作者：卜昀；指导老师：王柯）

十三、《快跑快跑》动画场景设计

《快跑快跑》动画场景设计如图 9-13 所示。

图 9-13　《快跑快跑》动画场景设计（作者：李炜畅；指导老师：刘炜）

十四、定格动画《纸飞机》场景

定格动画《纸飞机》场景如图 9-14 所示。

图 9-14　定格动画《纸飞机》场景（作者：詹洪涛，王丽；指导老师：辛珏）

十五、街知 App 场景

街知 App 场景如图 9-15 所示。

图 9-15 《街知》App 场景（作者：黄迎，陈婉盈，李雯婷，廖秀珠；指导老师：王柯）

十六、动画短片《疑心生暗鬼》场景

动画短片《疑心生暗鬼》场景如图9-16所示。

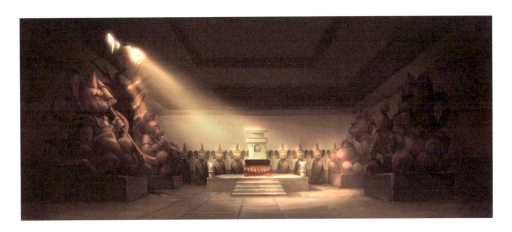

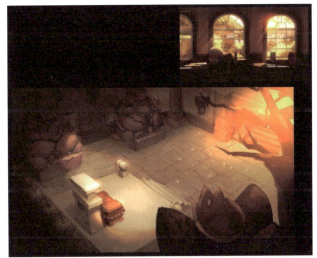

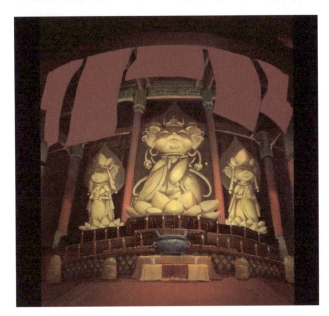

场景概念图

图9-16 动画短片《疑心生暗鬼》场景（作者：黄宇轩；导师：王柯，吾楼动力工作室）

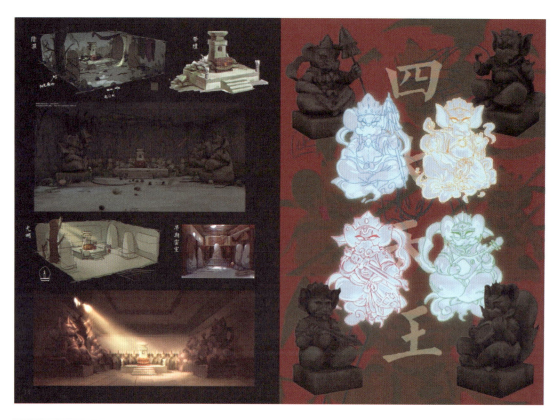

场景设计图

续图 9-16

第九章　影视动画场景设计作品赏析

场景三维制作效果

分镜

续图 9-16

本章参考文献及注释

[1] 图片来自深圳市皓泰网络科技有限公司。
[2] 图片来自名动漫。

声　明

为了对书中所涉及的内容进行介绍和说明，本书使用了一些作品的图片，在此向这些图片的版权所有者表示诚挚的谢意！这些图片仅用作教学，不涉及商业用途。其中有些图片因客观原因无法联系到您本人，如您能与我们取得联系，我们将在第一时间更正任何错漏。